KB187460

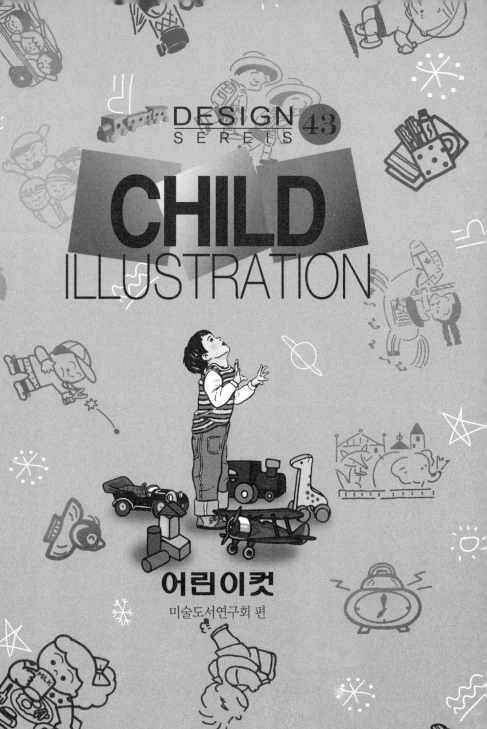

DESIGN SEREIS 43

CHILD
ILLUSTRATION

어린이컷

미술도서연구회 편

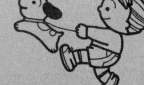

도서출판 요람

머 리 말

　　우리들이 그림을 대할 때 어린이에 관한 그림에서 이따금 당황하게 된다. 어린이는 어른과는 달라서 신체의 분할이나 각부분의 크기에 대한 비율이 독특한 양상을 나타내고 있다. 그 한 예로서, 머리 부분이 상당히 크며 손과 발은 작다. 이러한 등등의 신체적 모양이 그 움직임에 의해 어른과는 다른 몸의 형태를 구사하고 있으므로 우리들이 그림을 그릴 때 어린이에 대한 특별한 구도에 익숙해져야 하리라고 본다.

　　그래서 본 책자에서는 어린이에 대한 각양각색의 형태 묘사를 신체적 비율에 맞게 윤곽 묘사를 위주로 하되, 뒷편에는 사실적인 몸의 구조를 다룬 자료들을 수록하였다. 특히 어린이의 그림을 살펴보게 되면 어느 것이나 만화풍의 요소가 매우 강하게 풍기고 있다. 이는 어린이들의 모습과 행동에서 만화라는 분야가 태동되었기 때문이다. 오늘날 세태에서는 어린이들을 상대로 하는 책이나 그외 여러가지 잡화 등이 많은 분량을 차지하고 있는 만큼 어린이에 대한 그림이 상당 분야에 활용되고 있으므로 그림에 종사하는 사람이라면 마땅히 어린이 그림의 숙달에 힘써야 하리라고 본다.

편 집 자

어린이화의 테크닉

어린이와 어른의 상이한 신체적 구조

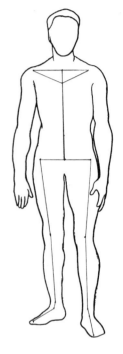

어린이와 어른의 외모는 매우 상이하다. 오른쪽 그림은 어른(청년)의 정상적인 외모이다. 아래 그림은 유아에서부터 어른에 이르기까지의 변모되는 신체적 구조를 그린 것이다. 유아일 때는 전체적인 신체와 비교할 때 먼저 얼굴이 매우 크며, 다리가 짧다. 특히 얼굴에서 볼 때 눈을 중심으로 윗부분(머리 끝까지)의 길이가 눈 아래(턱까지)의 길이보다 길다. 또 손과 발이 작고 허리와 가슴에서 별다른 굴곡이 없다. 그러나 소년기에 접어들면 그 외형이 차차 어른에 가까워진다. 다리도 전체 몸길이의 비율로 볼 때 다소 길게 자리잡고, 얼굴의 크기도 줄어든다. 그 뿐만 아니라 가슴, 허리 엉덩이가 뚜렷이 구분되어진다. 특히 얼굴에서 턱에 확실한 윤곽이 나타나며 눈의 위치도 얼굴의 아래쪽에서 위쪽으로 올라간다. 또 손과 발의 길이도 다소 길어진다. 이러한 특징을 터득하게 되면 어린이라 해서 무조건 작게만 그리려는 누를 범하지 않게 된다. 위에서 설명한 유아에 있어 그 유아의 몸 길이에 대한 어느 한 부분의 비율을 프로포션이라고 한다. 다음 페이지를 보기로 하자.

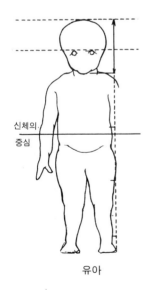

신체의
중심

유아

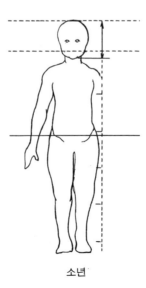

소년

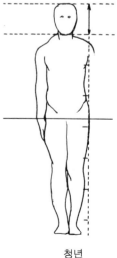

청년

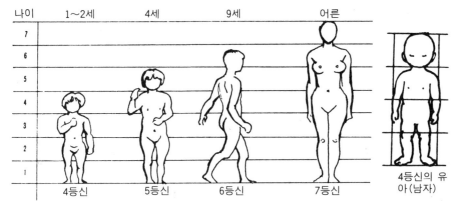

나이	1~2세	4세	9세	어른	

4등신 5등신 6등신 7등신

4등신의 유아(남자)

위의 그림은 인체를 연령별로 나열한 프로포션의 전개도이다. 프로포션이란 인체(어른)를 7등분해서 각 부위를 전체 길이에 대한 비율을 말한다. 이때 7등분이란 인체의 머리를 1로 해서 나눈 것이다. 서양에서는 8등분을 해서 8등신, 동양인은 7등신이 적합하다. 위의 프로포션을 살펴보기로 하자. 먼저 유아(1~2세)를 보게 되면 4등신의 모양을 하고 있다. 또 4세 어린이는 5등신이다. 9세의 어린이는 6등신, 어른은 7등신으로 되어 있다. 즉, 인체에서 머리의 프로포션이 나이가 먹을 수록 작아진다는 결론이 나온다. 또 인체의 각 부위의 위치도 달라짐을 알 수 있다. 여기서는 어린이만을 보면서 어린이의 어느 부분이 4등신된 어느 지점에 있나를 익히게 되면 비록 서있는 그림 뿐만 아니라 다른 포즈를 그리는데도 많은 도움이 될 것이다. 필수적인 과정이므로 소홀히 다루지 말아야 한다.

유아의 그림

유아의 그림은 첫째 예쁜 모습이어야 한다. 이 책 뒤편에서 나오는 자료 부분에서 보면 알겠지만 유아의 그림은 다소 만화풍이어야 예쁜 유아가 된다. 아래 그림은 갓난 아기가 자라나면서 점차 달라져가는 얼굴들이다. 모두가 유아이지만 1은 머리털이 거의 없고 눈 아래쪽이 매우 짧다. 그러나 3은 눈의 위치가 높아졌고 머리털도 소복하게 나와서 머리의 형태를 잡아가고 있다.

다소 만화풍이 있는 유아

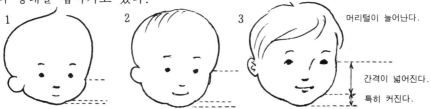

1 2 3

머리털이 늘어난다.

간격이 넓어진다.

특히 커진다.

오른쪽은 유아의 특징을 명시한 그림이다. 유아를 그릴 때는 어른의 신체를 절대로 연상해서는 안된다. 어른의 신체의 어느 부분과도 같은 것이라고는 하나도 없다. 다시 말하자면 어느 부분이든 크기, 길이, 생김새가 엄청나게 다르다는 뜻이다. 그렇기 때문에 의상까지도 유아의 체구에 맞는 크기로 그려야 한다. 인체해부학에 있어서 뼈의 구조 역시 같은 것이 아무 것도 없다.

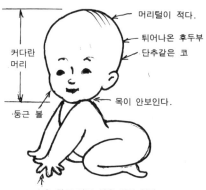

머리털이 적다.
튀어나온 후두부
단추같은 코
목이 안보인다.
커다란 머리
둥근 볼
손은 작고 펴고 있을 때가 많다.

유아 얼굴 각 부위의 위치와 크기

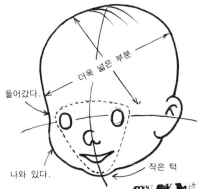

더욱 넓은 부분
들어갔다.
나와 있다.
작은 턱

왼쪽 그림은 유아 얼굴 부분의 세부 위치가 어떻게 배치되어야 하느냐를 알아 보기 위한 것이다. 자세히 관찰해 보면, 두 눈과 코, 입, 턱이 작은 삼각형 안에 들어가 있음을 알 수 있다. 그 외에는 커다란 머리와 볼이 찾이하고 있다. 또 유아에서는 남자나 여자를 애써 구분지우려 하지 말 것이며 귀는 다소 크게 그려야 하고, 코는 형태만 표시하는 것으로 끝쳐야 한다.

어린이화

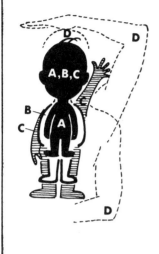

왼쪽 그림은 어린이를 그릴 때의 요령을 도시한 것으로서, 머리의 A, B, C는 각각 A, B, C의 동체와 연결된다. 몸체가 A보다 작으면 기형적인 그림이 된다. 여기서 만일 C보다 큰 몸집이 쓰여지면 귀여움이 없어져서 더욱 큰 어린이의 모습이 되고 만다. 다음 점에 주의하기 바란다. 1.원칙적으로 어린이의 어깨는 작게 그린다. 2.작은 어깨는 머리에 직결시키지만 목을 그릴 경우에는 가늘게 그린다. 3.가슴은 머리보다 작게 그린다. 4.팔꿈치의 위치는 허리의 선보다 밑으로 오지 않는다. 그러나 어른일 경우에는 팔꿈치가 허리뼈 있는데까지 오며 위로 손을 올리면 머리 위로 나온다(D). C의 손이 올라간 것을 보게 되면 손이 귀보다 약간 위로 밖에 오지 않지만 실제로는 갓태어난 아기라도 손은 머리 꼭대기까지 도달한다. 어린이화는 사실적이 아닌 다소 변칙을 많이 함으로써(예로서, 만화풍) 귀여움을 돋보이게 하고 있다. 상술한 점을 알아 두면 도움이 된다. 모양을 마음대로 해서 그려 보자.

Jack Hamm(미)의 저서 에서

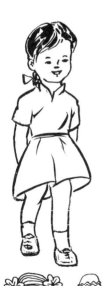

어린이의 범위에는 유아(1~3세)와 그 위로 국민학교 학생까지가 들어간다고 본다면 여기서는 유아를 제외한 어린이를 다루기로 한다. 이들은 보통 유아의 탈을 벗어나 제법 이목구비를 제대로 갖추어진 모습이 되고 있다. 그렇다고 어른의 체구와 흡사하다는 뜻이 아니다. 어른의 외모를 향해 가까이 따라오는 과정이므로 결국 어른과 유아의 중간 정도의 몸집이다. 여전히 머리가 크며 몸통에도 큰 굴곡을 느낄 수가 없다. 단지 머리카락만은 어른과 같이 볼륨이 크게 부풀어 있다. 아래 그림은 변형된 도안체 그림들이다.

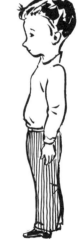

어린이의 얼굴

오른쪽 그림은 어린이의 얼굴과 어른의 얼굴을 비교한 것으로서, 먼저 얼굴의 윤곽선을 살펴 보자. 어린이가 나이를 먹게 되면 얼굴의 눈 부근부터 그 아래쪽이 점차로 늘어난다. 이에 따라 턱이 길어지고 코가 오뚝하게 되면서 커진다. 또 눈과 입도 크게 된다. 그렇기 때문에 어린이의 그림에서는 어른을 연상 되게 되면 눈 아랫부분을 줄이되 특히 턱을 많이 줄여야 한다.

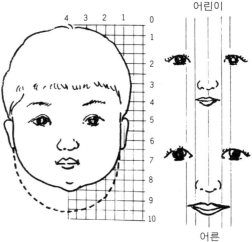

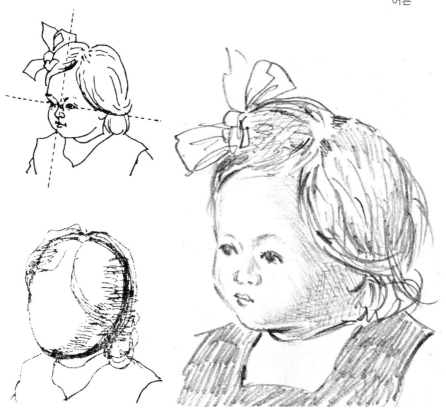

앞 페이지의 "얼굴 작화의 실제"에서 어린이 얼굴은 그리기에 앞서 얼굴에 십자 모양의 점선이 그려져 있다. 이것은 가로선이 양쪽 눈의 연결선이며 세로선은 얼굴의 중앙 부분을 연결한 선이다. 얼굴을 그릴 때 어린이나 어른이나를 막론하고 이 법칙에 어긋나게 되면 보잘것없는 그림이 된다. 즉 얼굴에서는 이마의 중심과 양쪽 눈의 중앙 부분, 코의 중앙, 입의 중앙 부분이 일직선 상에 와야 하며 양쪽 눈 역시 일 직선상에 있어야한다. 얼굴을 숙이거나 돌렸을 때도 마찬가지이다. 상세한 것은 다음 페이지를 보기 바란다.

얼굴 작화의 실제

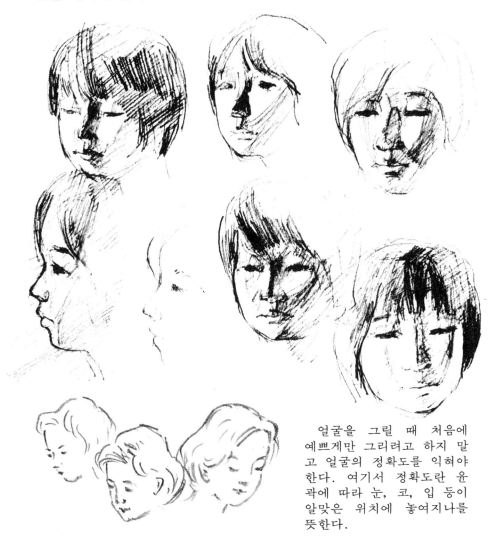

얼굴을 그릴 때 처음에 예쁘게만 그리려고 하지 말고 얼굴의 정확도를 익혀야 한다. 여기서 정확도란 윤곽에 따라 눈, 코, 입 등이 알맞은 위치에 놓여지나를 뜻한다.

얼굴의 균형잡기

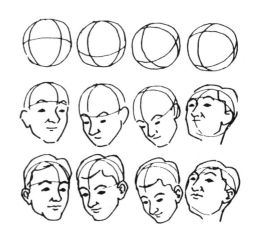

얼굴은 둥근 입체형이기 때문에 앞에서 설명한 직선상의 배치가 실은 곡선이 된다. 오른쪽 그림은 어른의 얼굴을 보기로한 것으로서, 얼굴의 위치 각도에 따라 달라지는 곡선을 명시한 것이다. 인물화에서는 정면의 얼굴을 그리는 경우도 있겠지만 대부분의 그림은 정면을 벗어난 모습들이다. 신문이나 잡지에서 자료들을 찾아 그려 보도록 하자.

작품 예

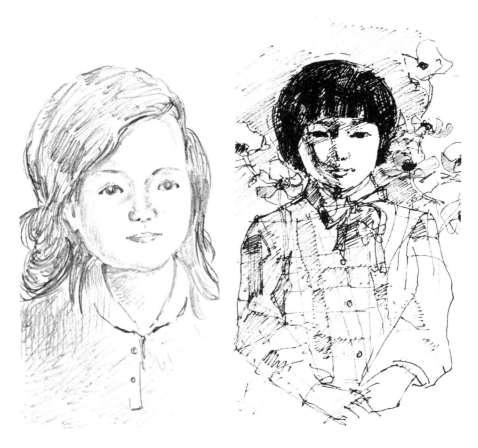

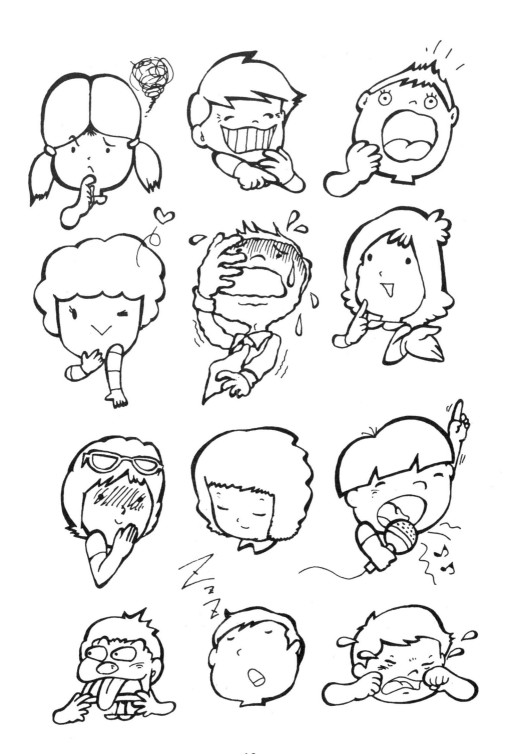

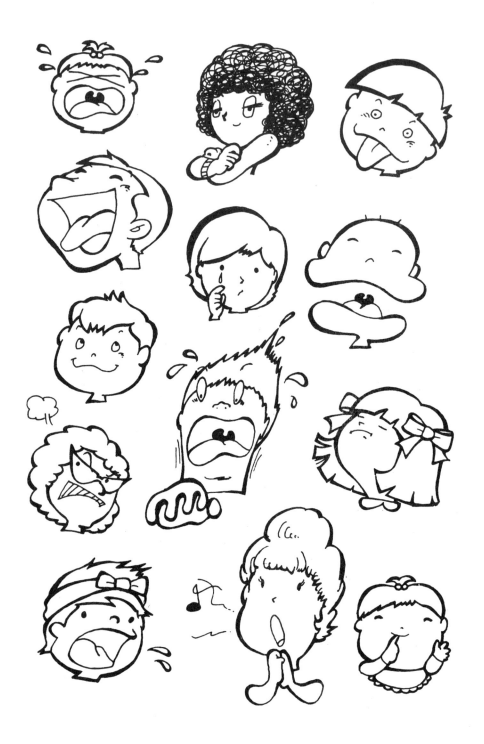

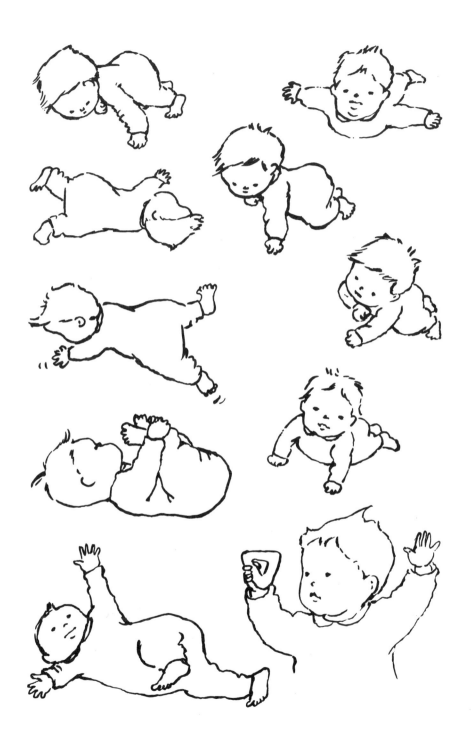

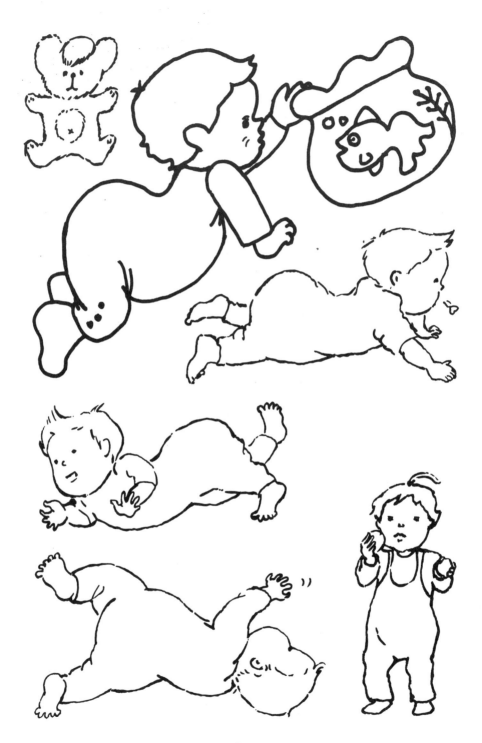

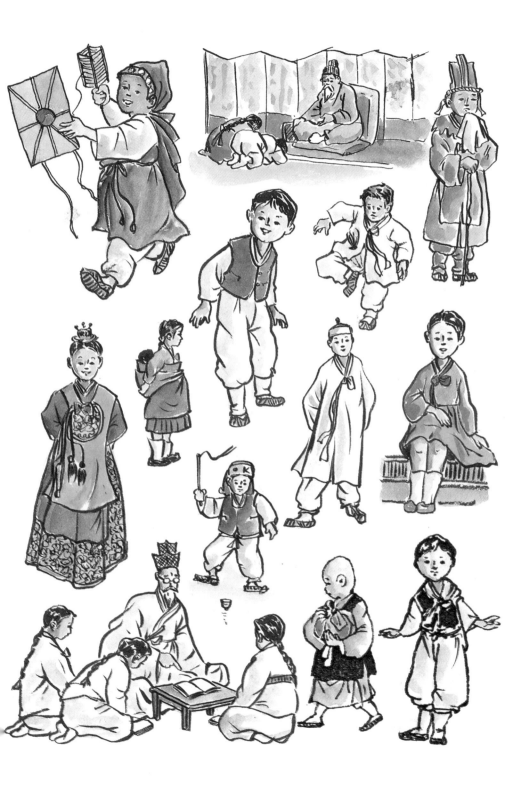

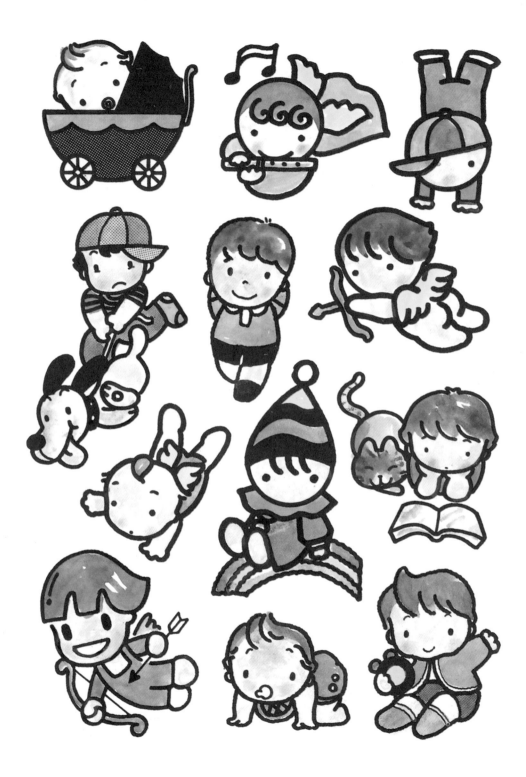

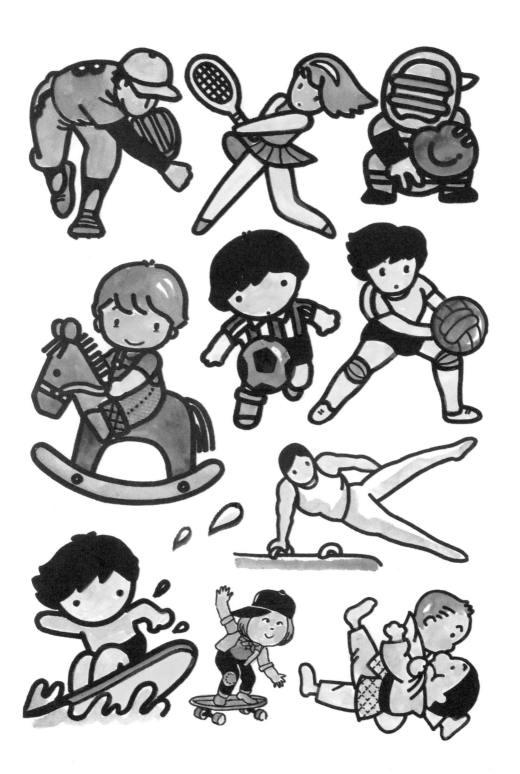

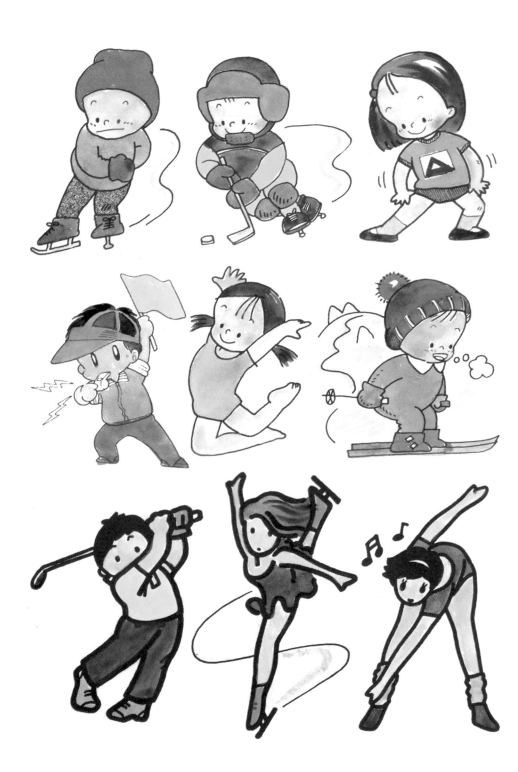

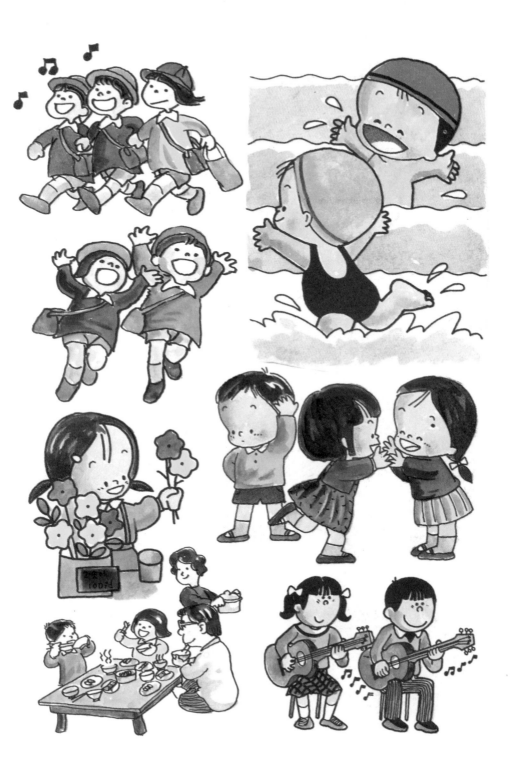

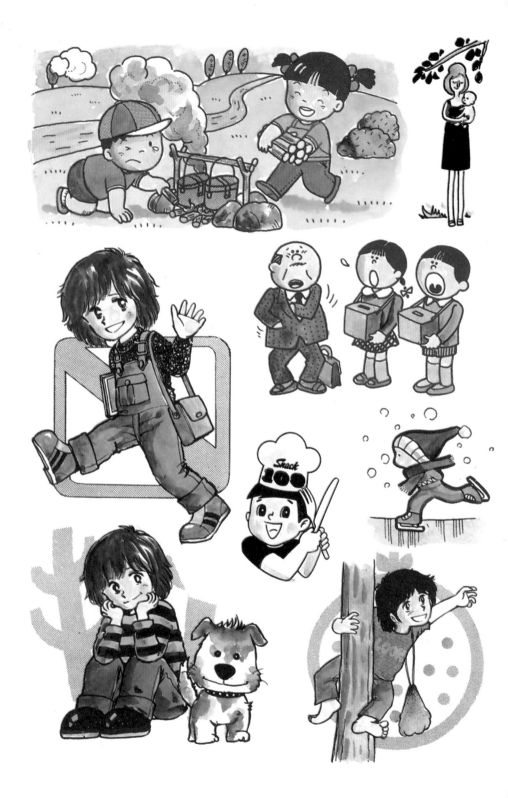

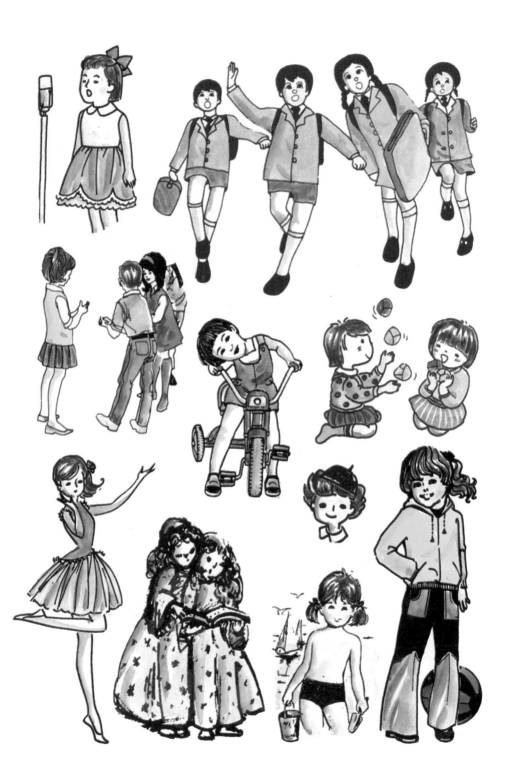

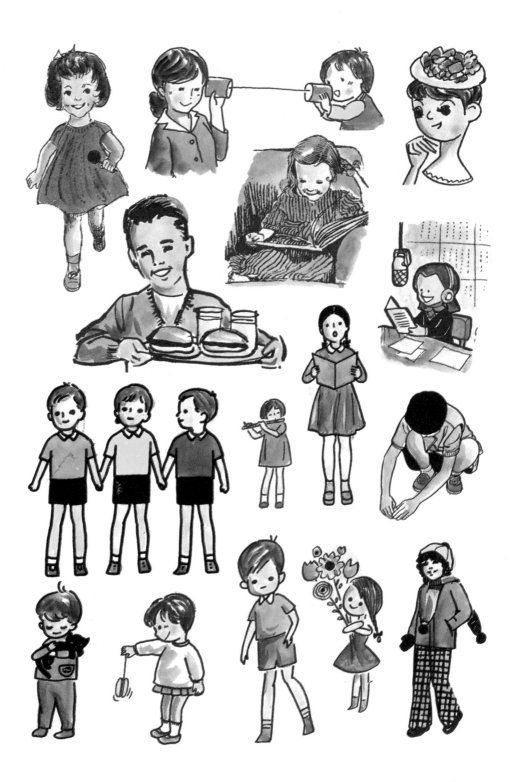

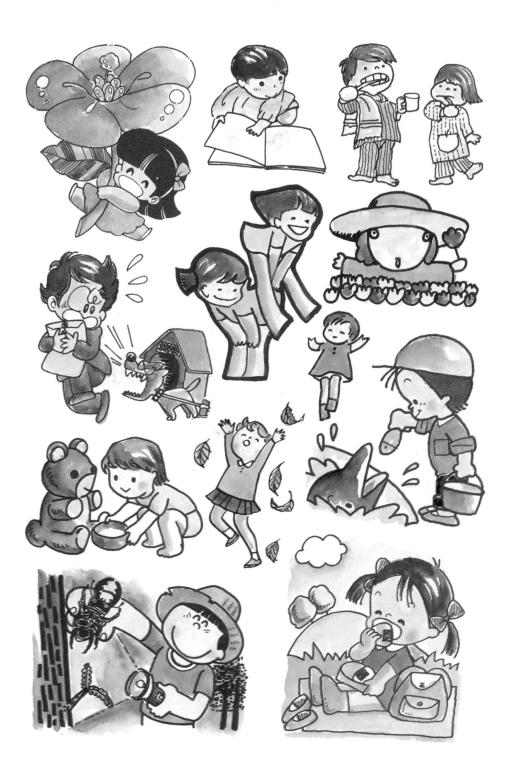

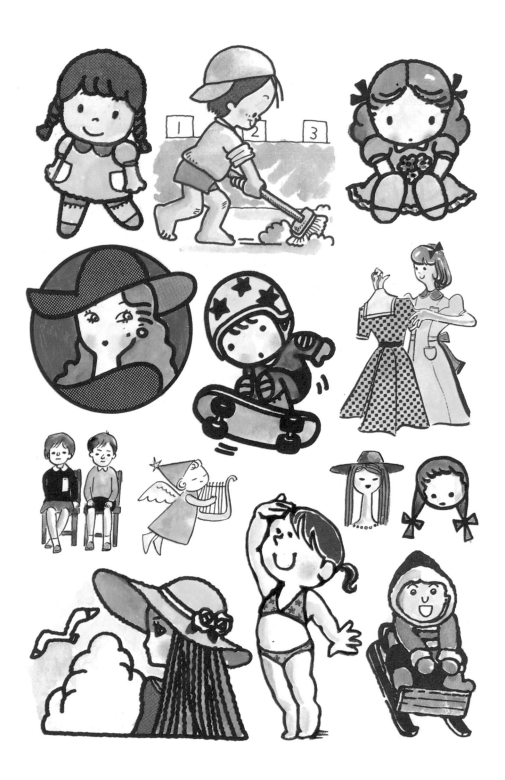

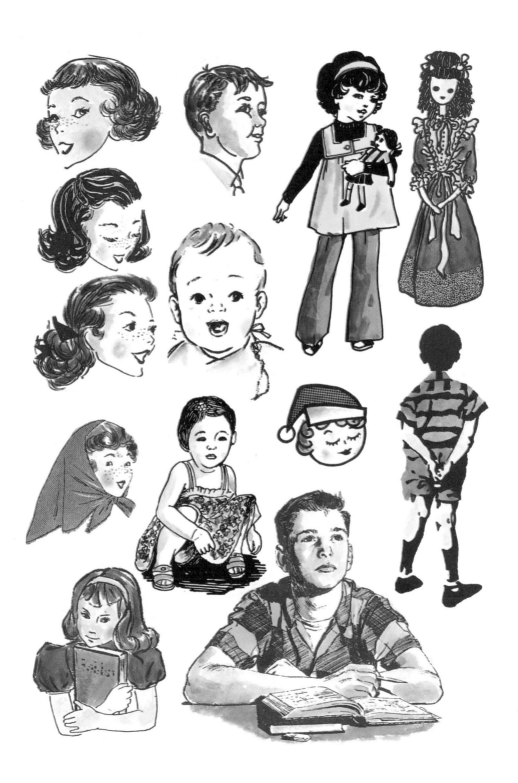

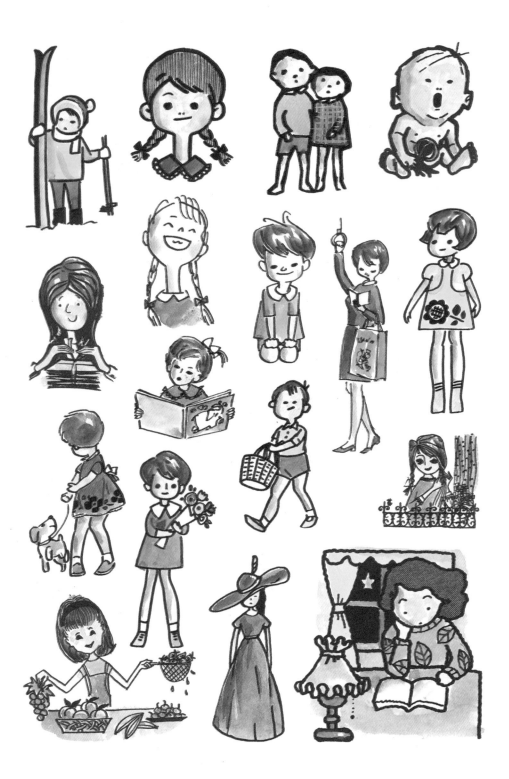

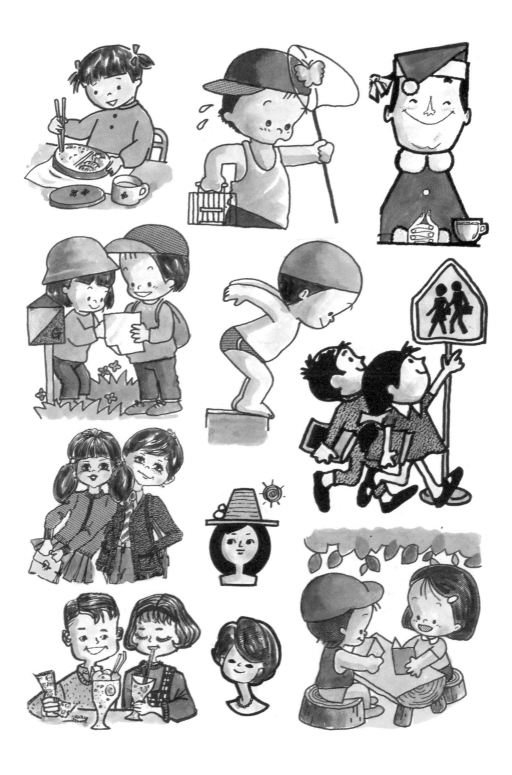

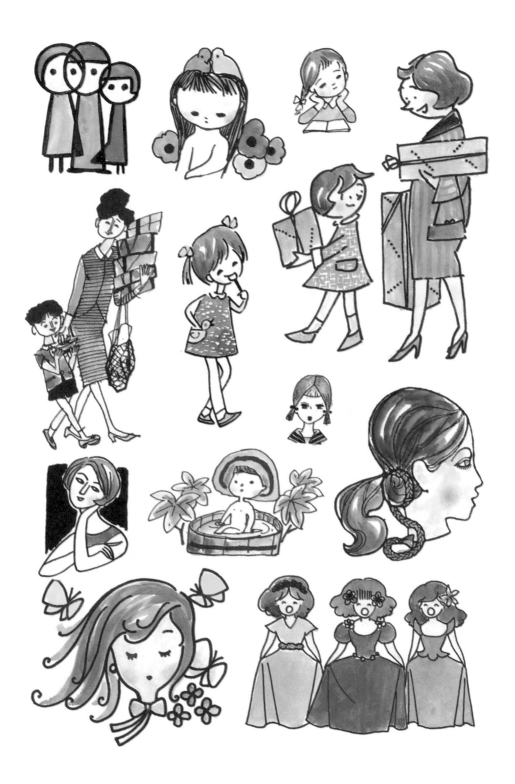

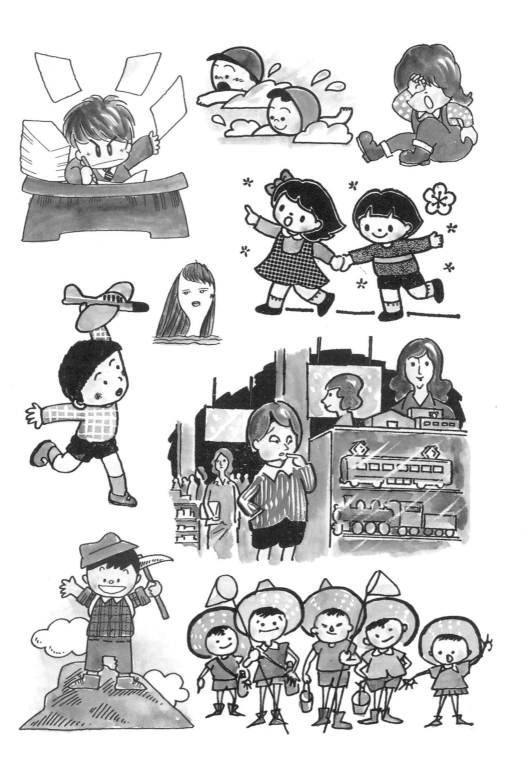

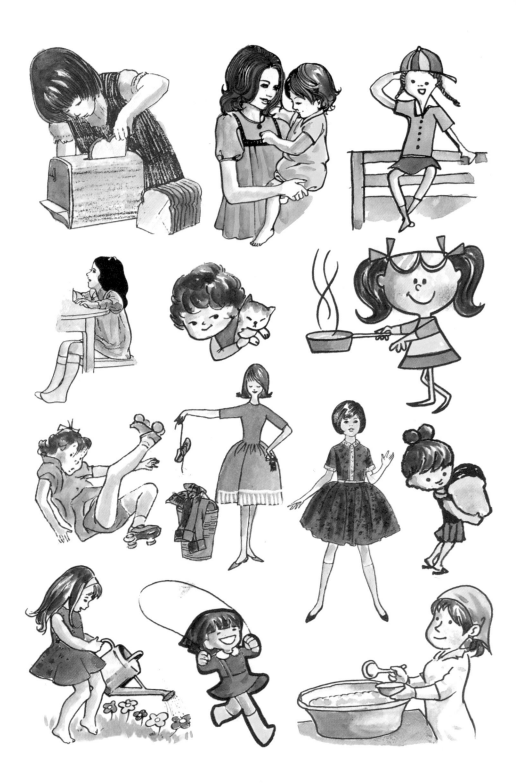

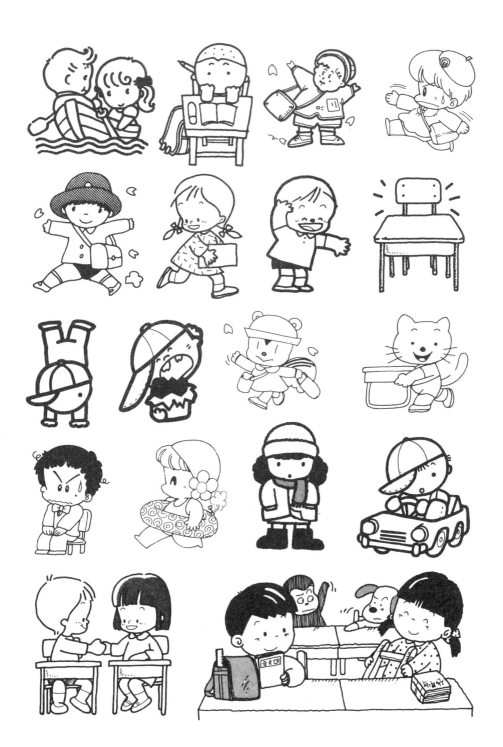

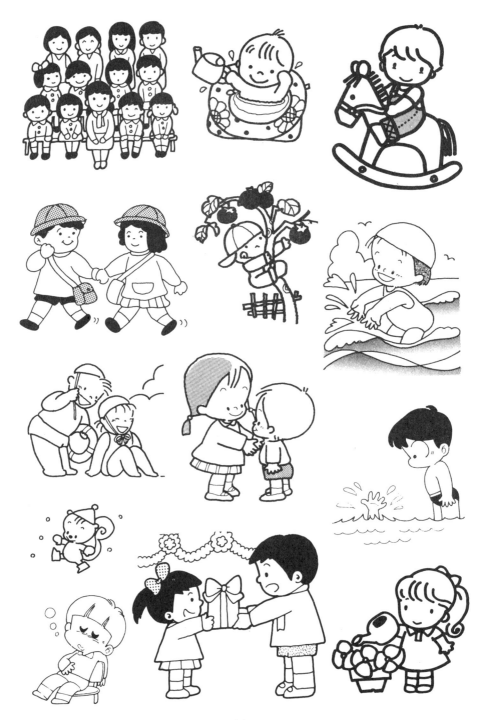

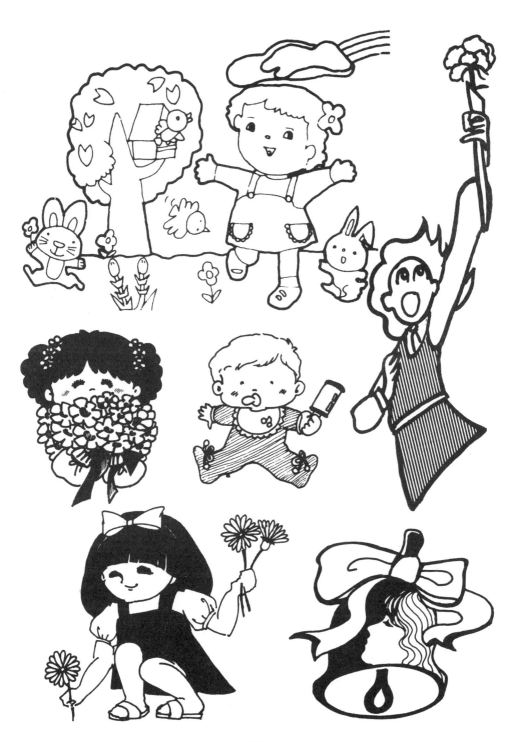

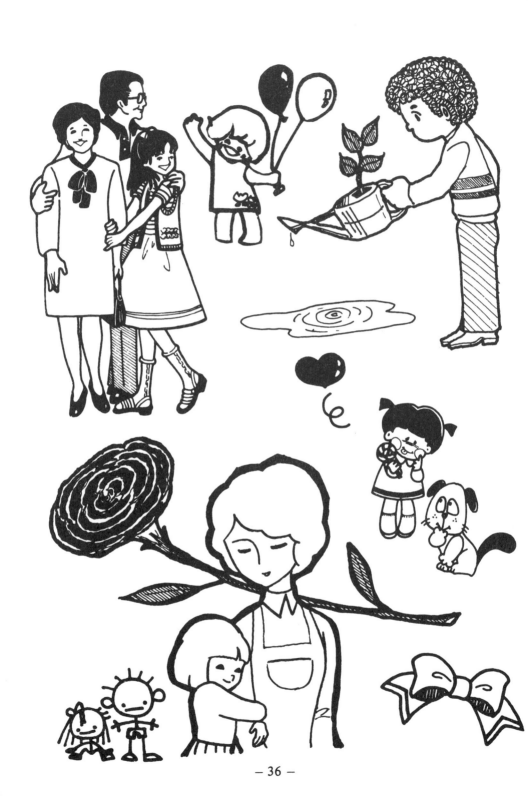

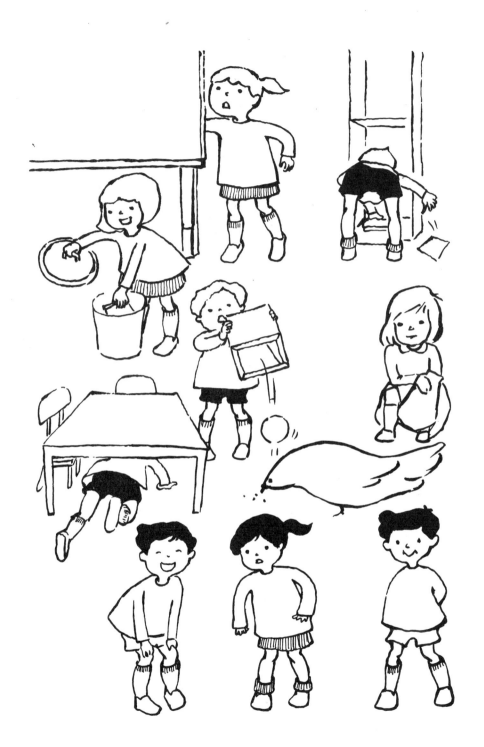

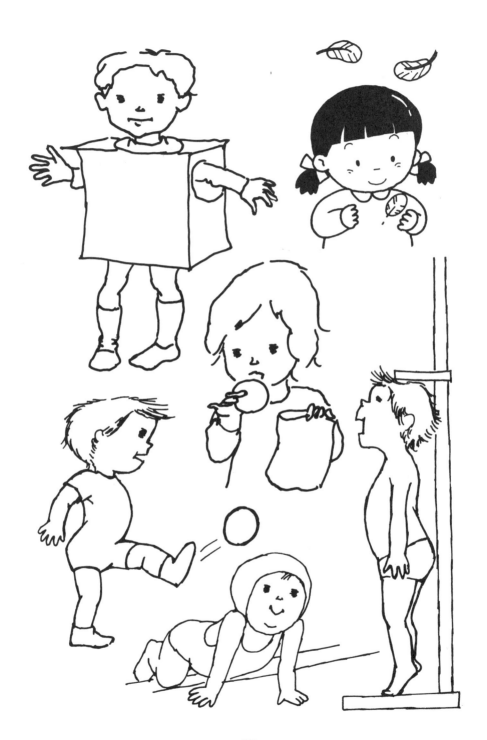

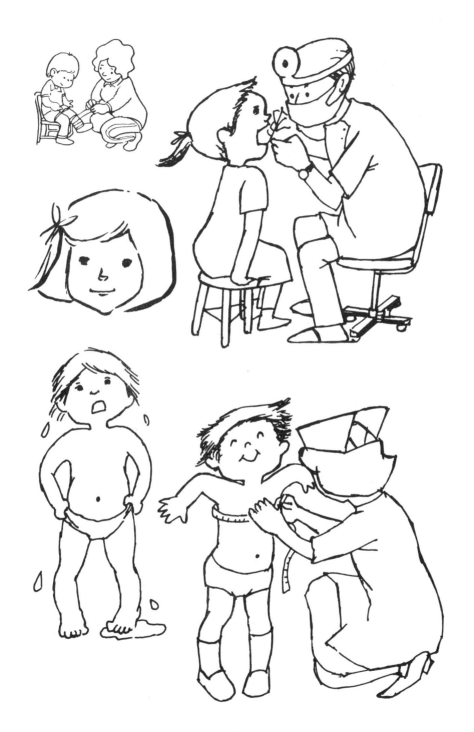

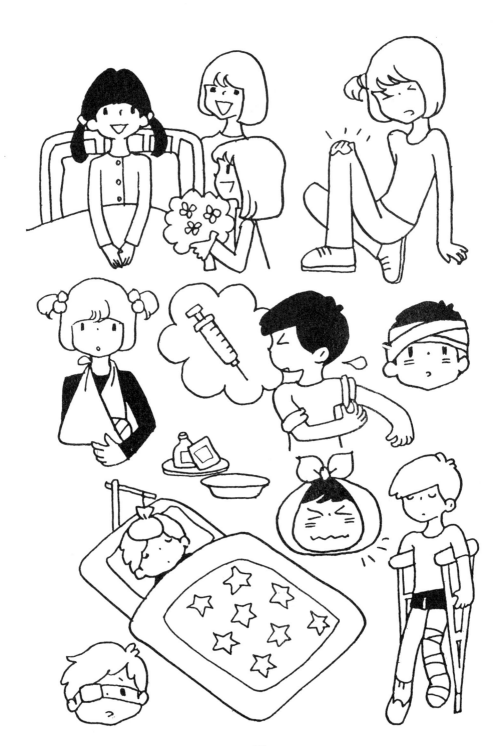

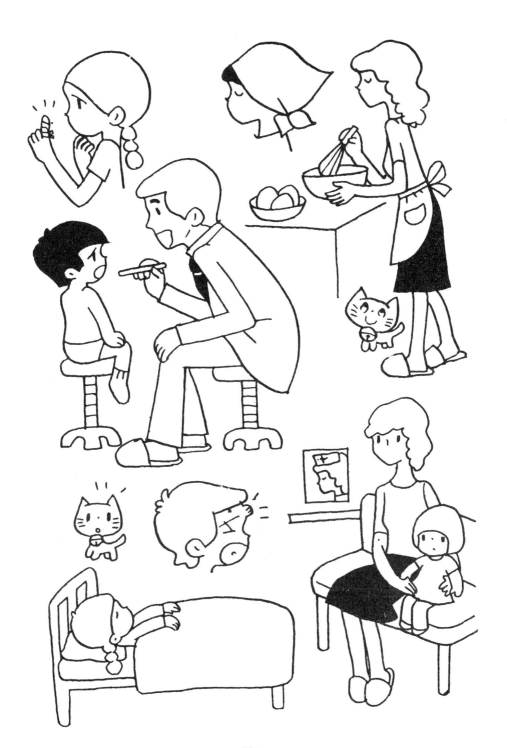

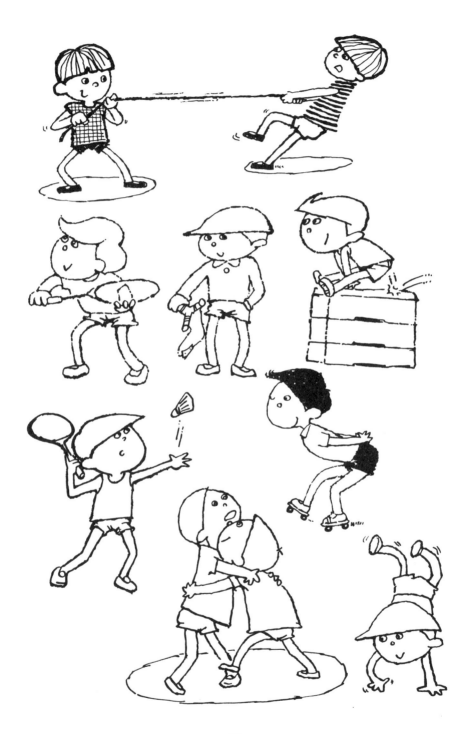

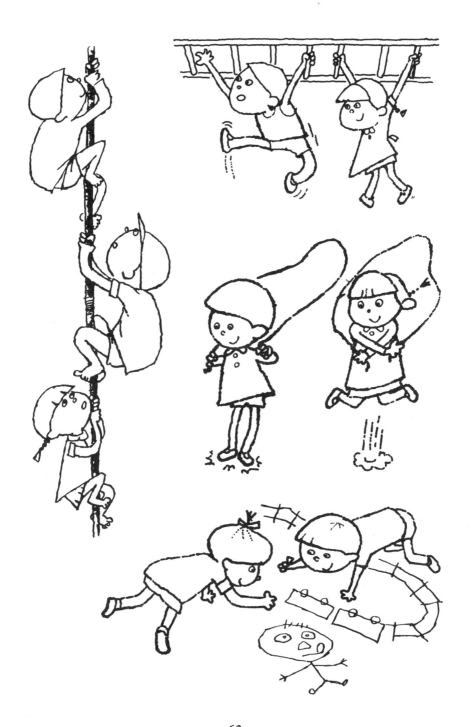

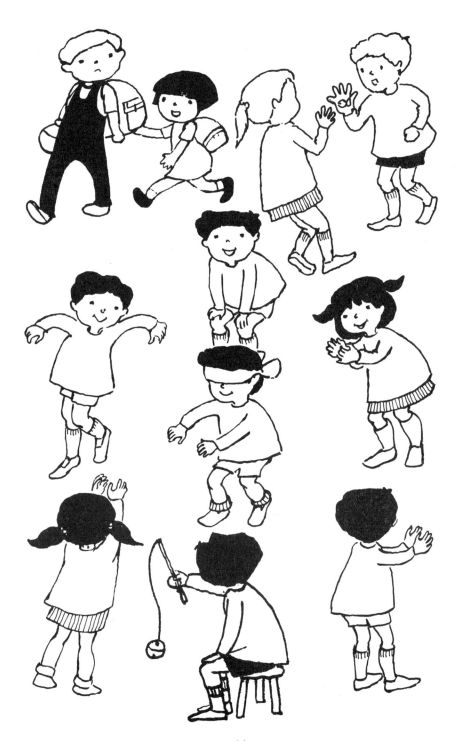

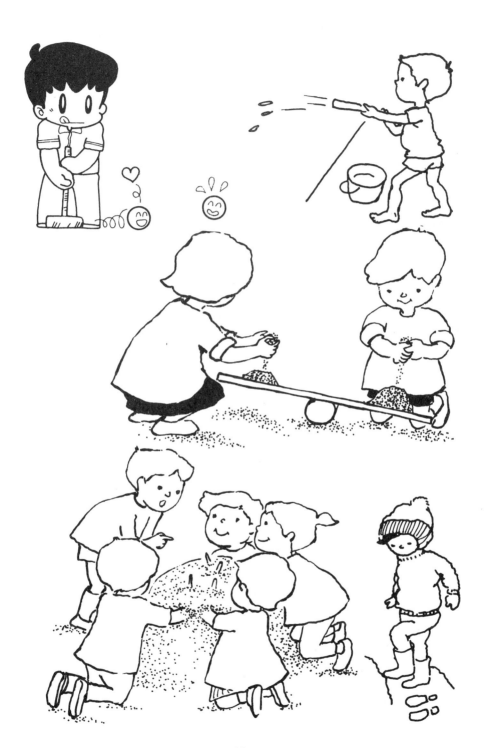

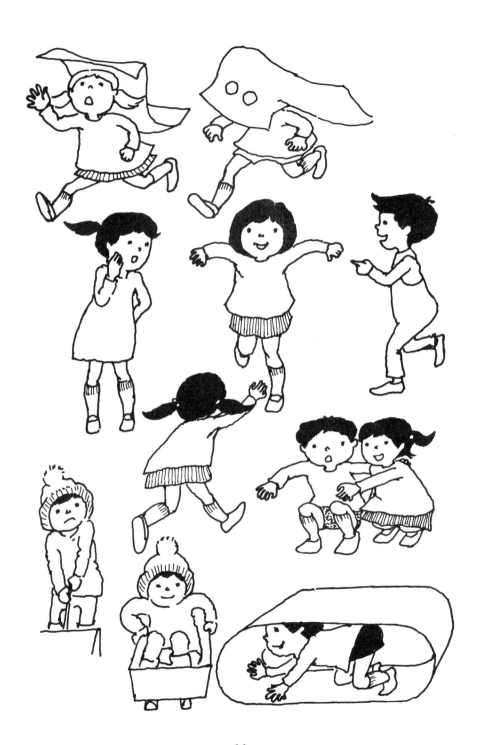

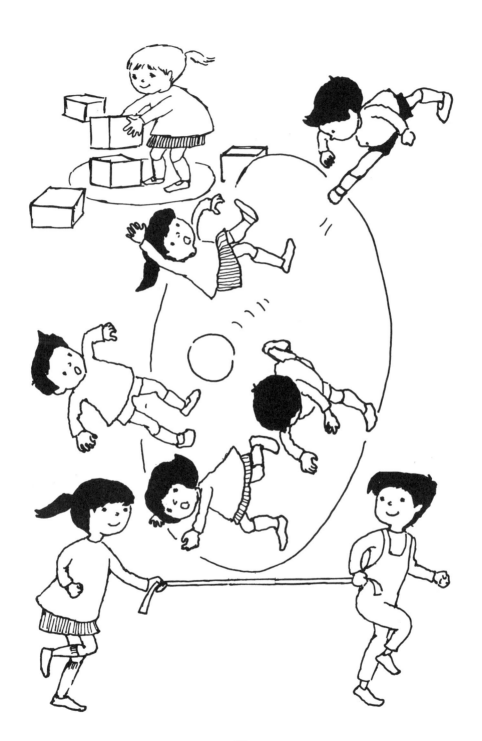

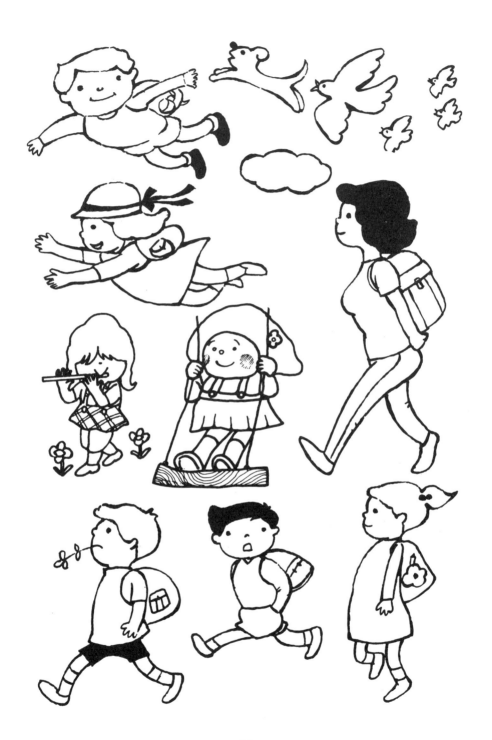

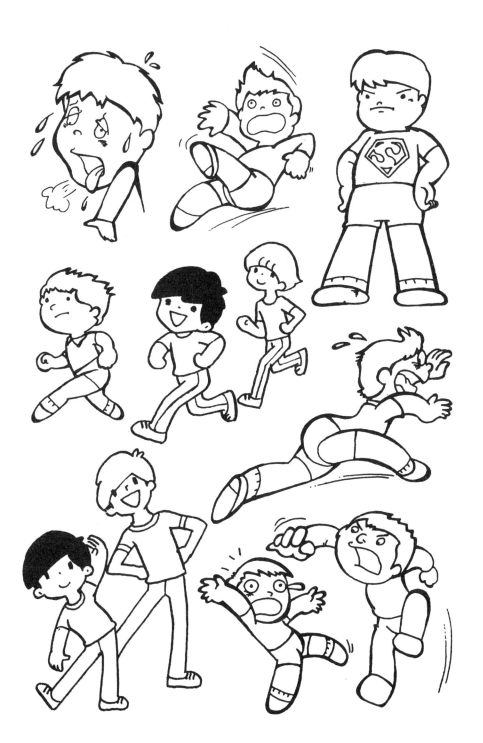

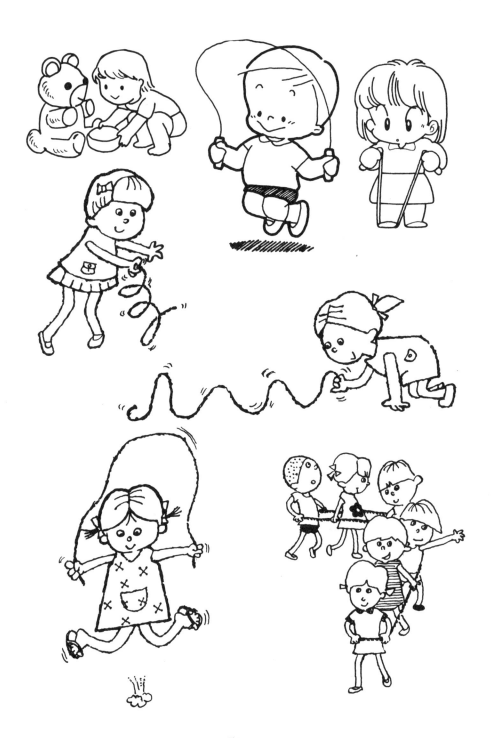

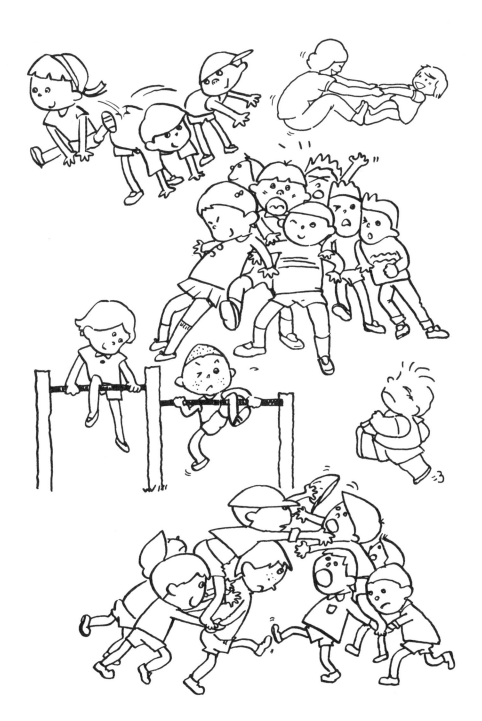

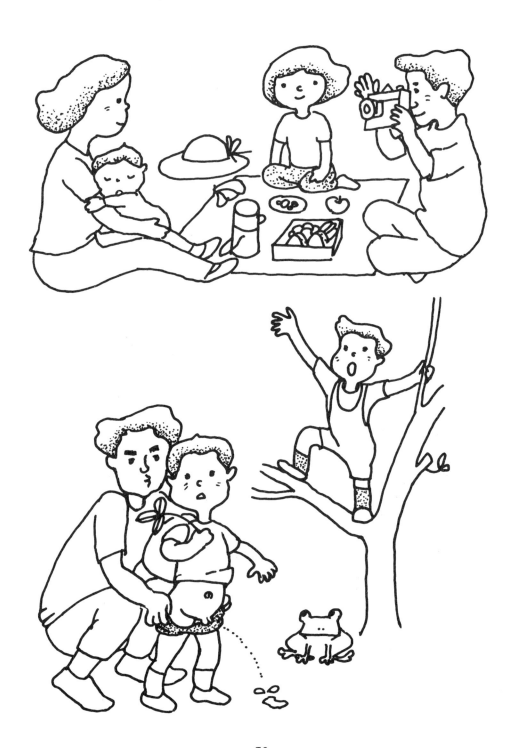

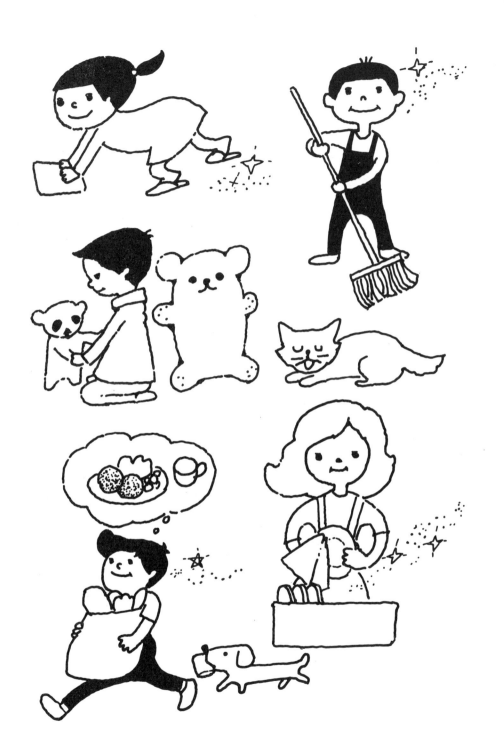

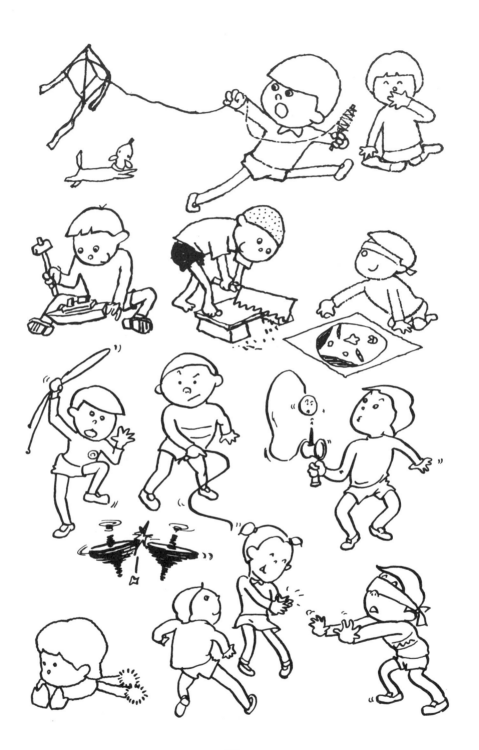

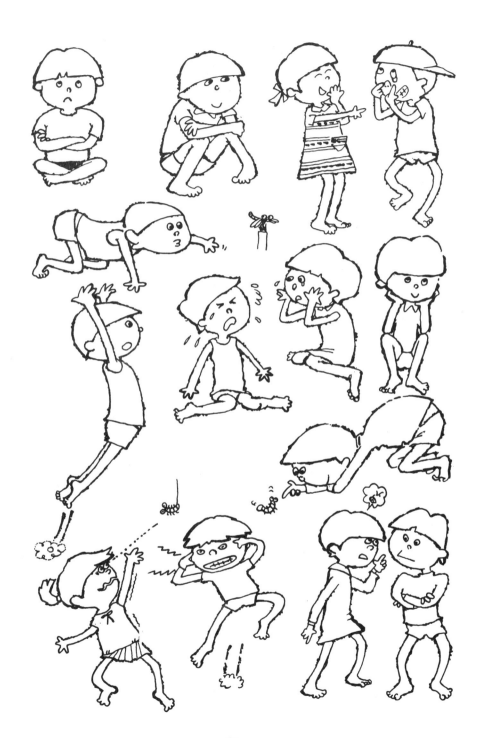

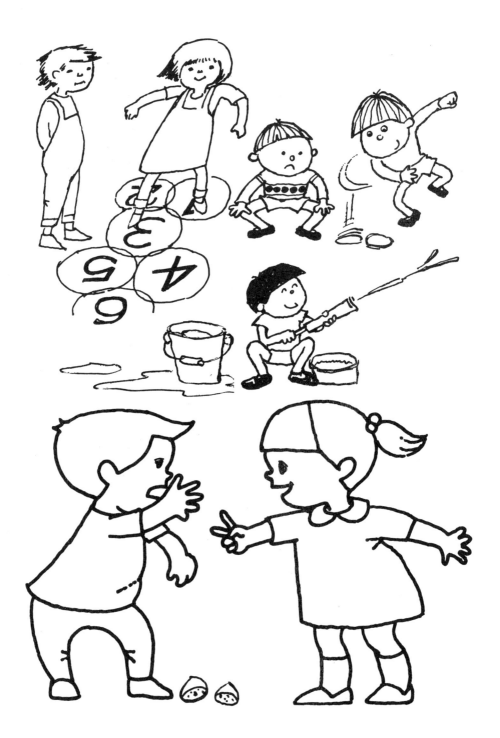

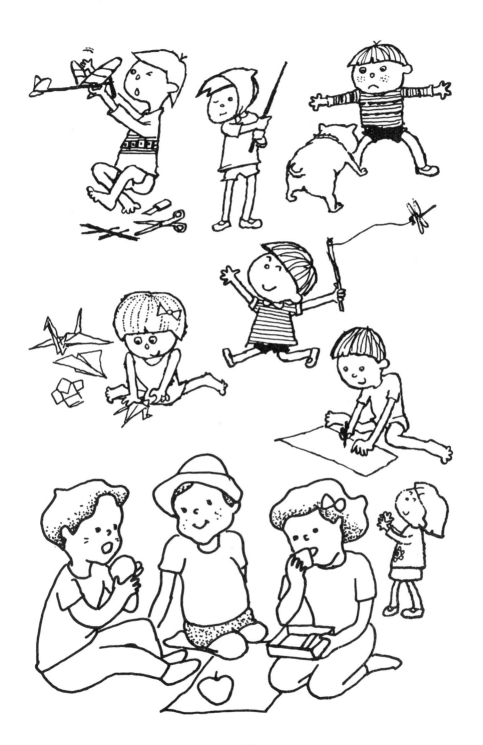

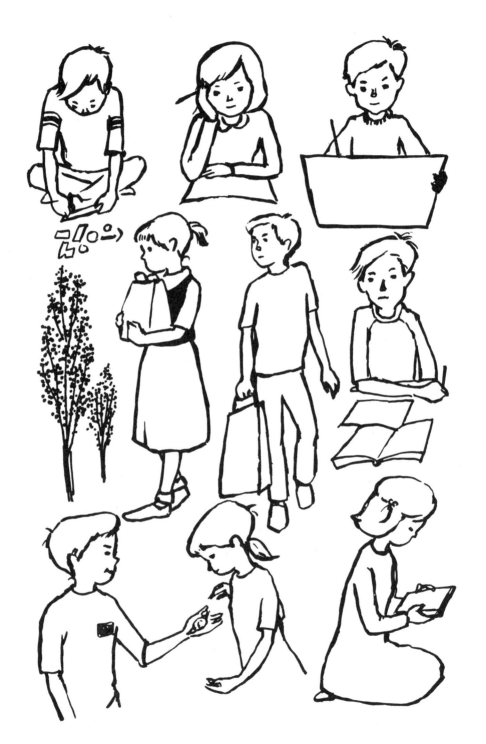

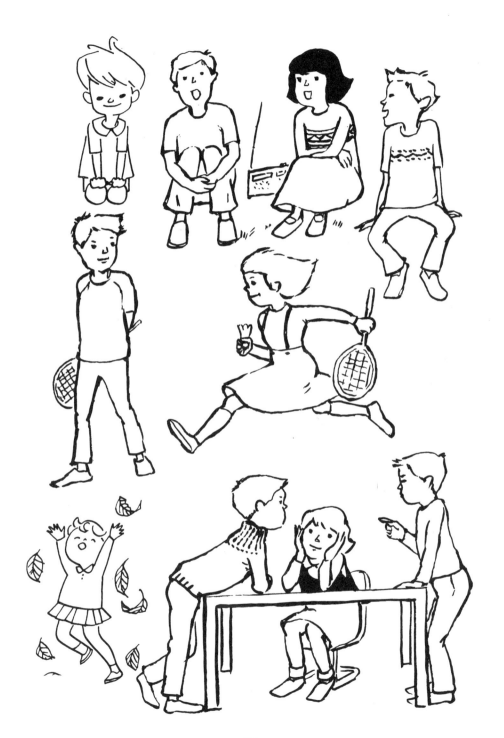

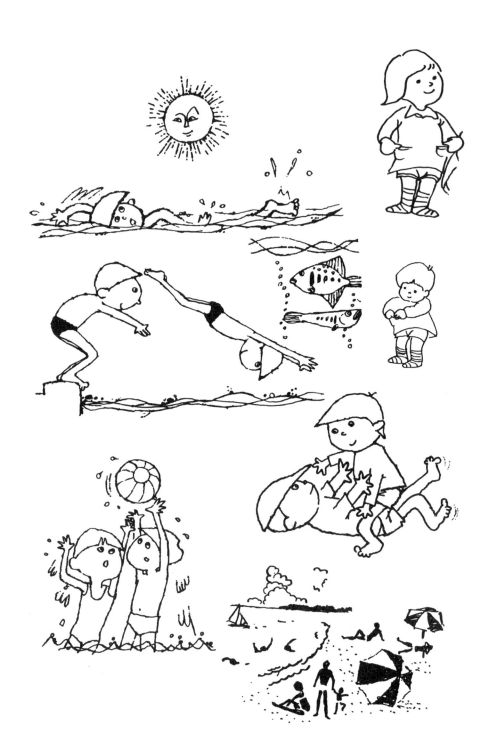

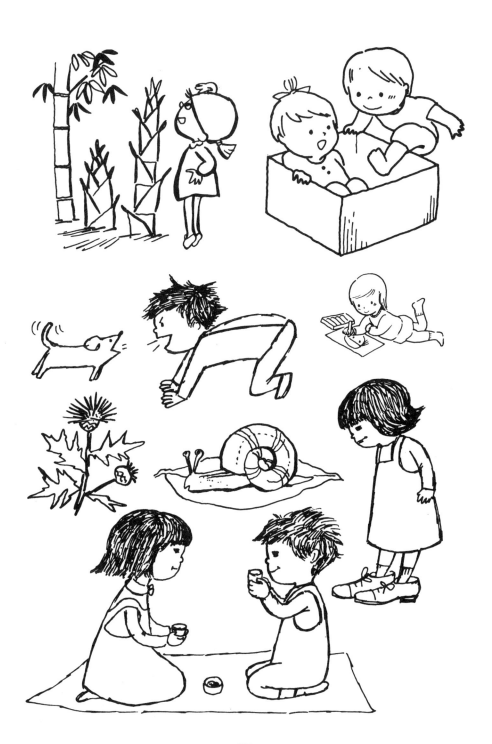

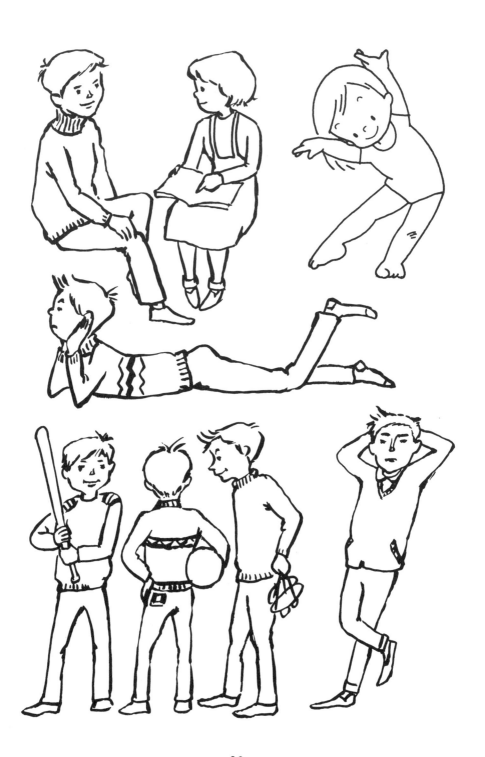

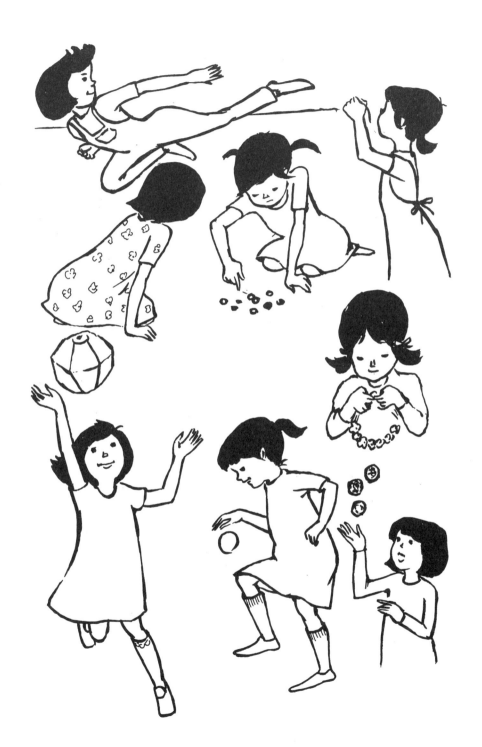

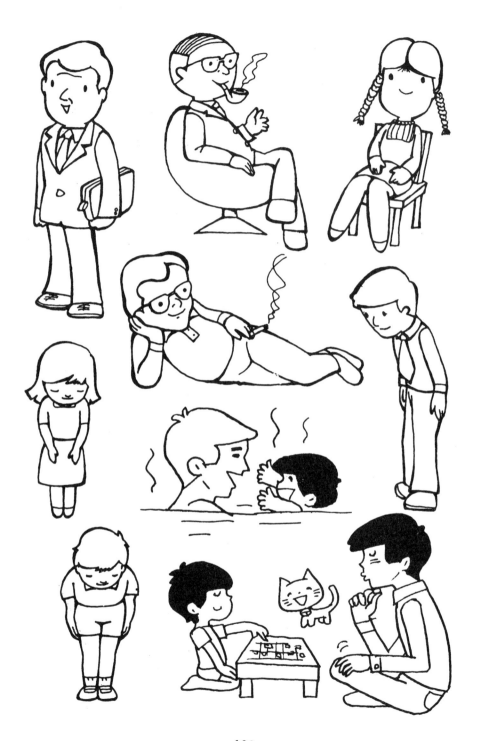

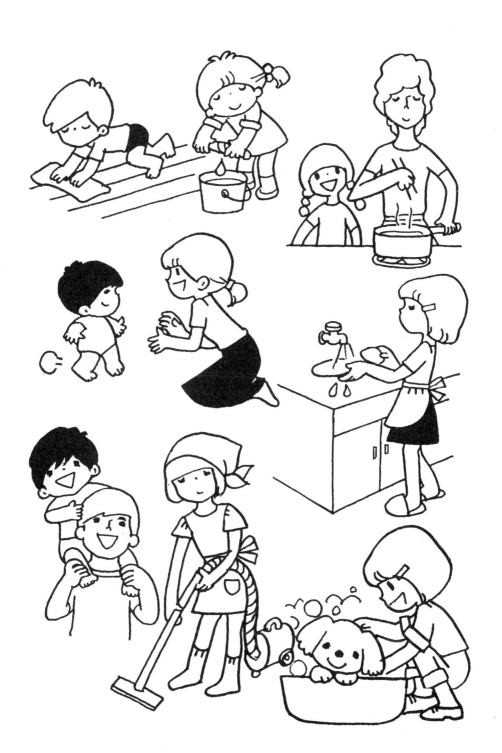

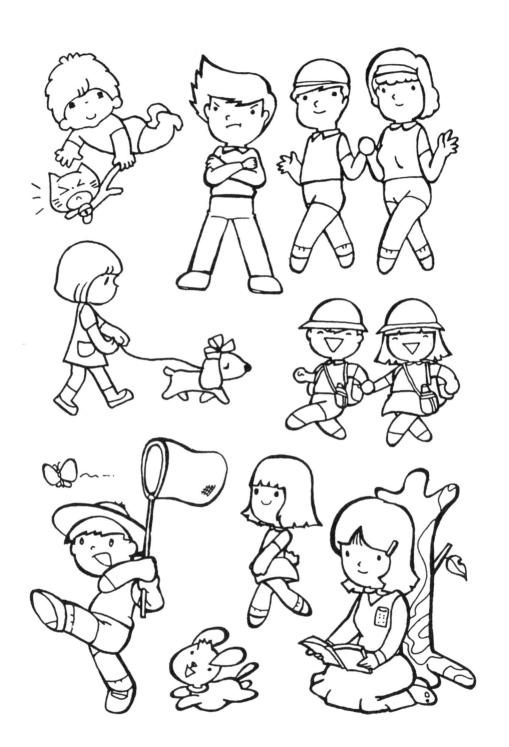

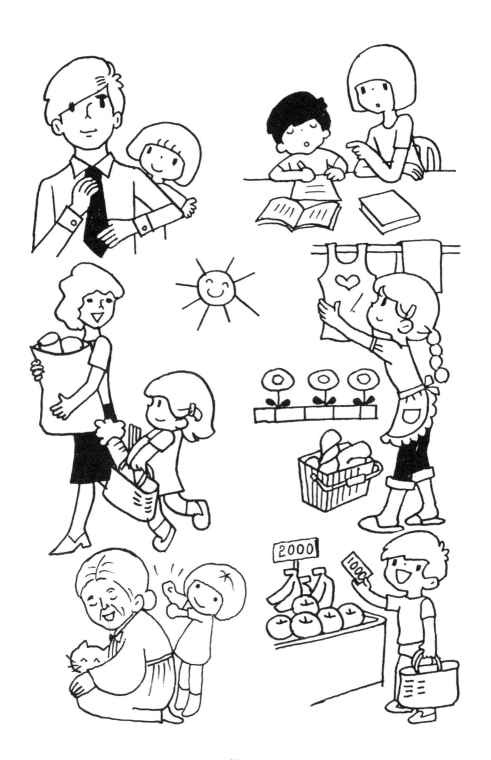

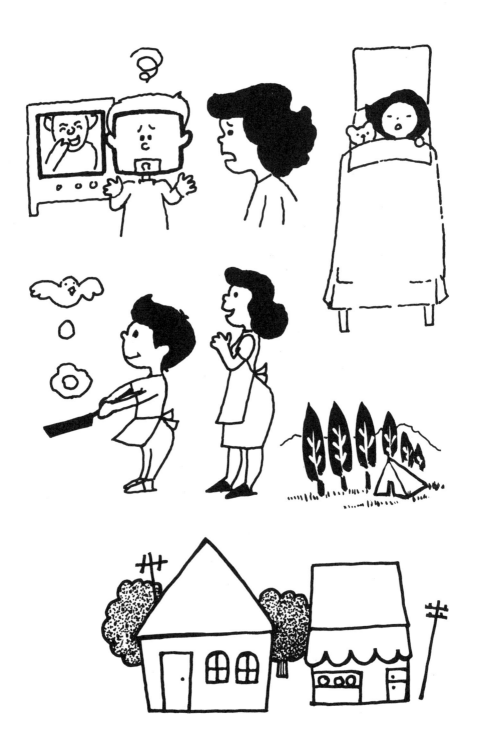

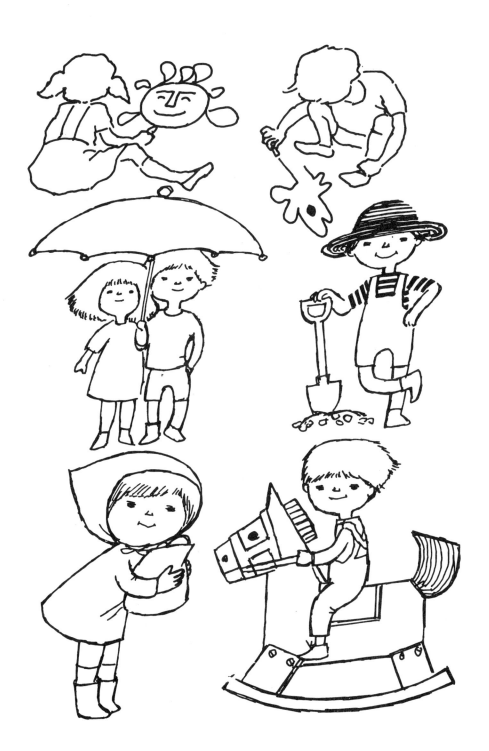

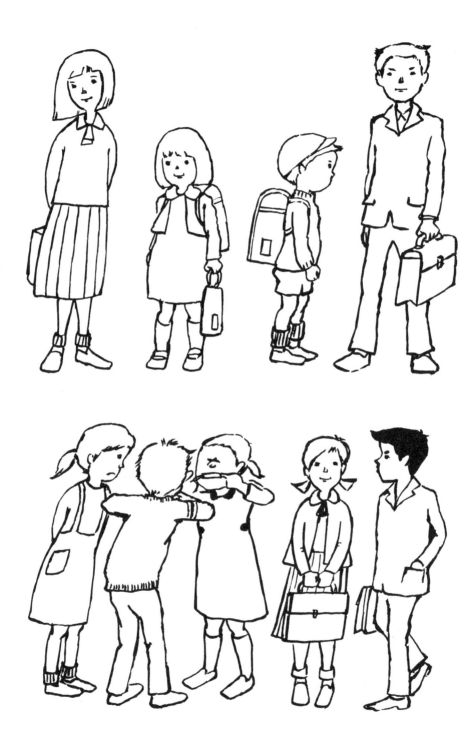

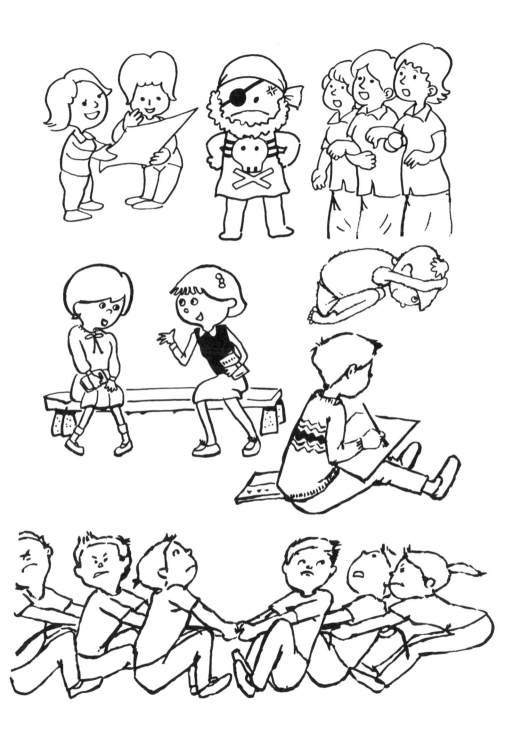

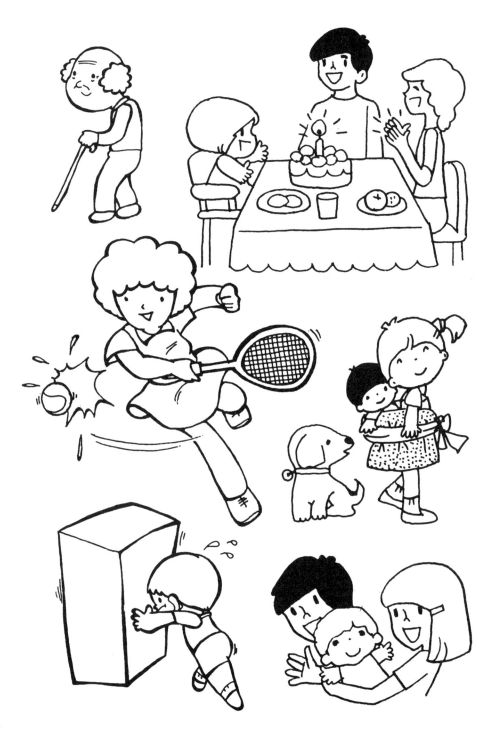

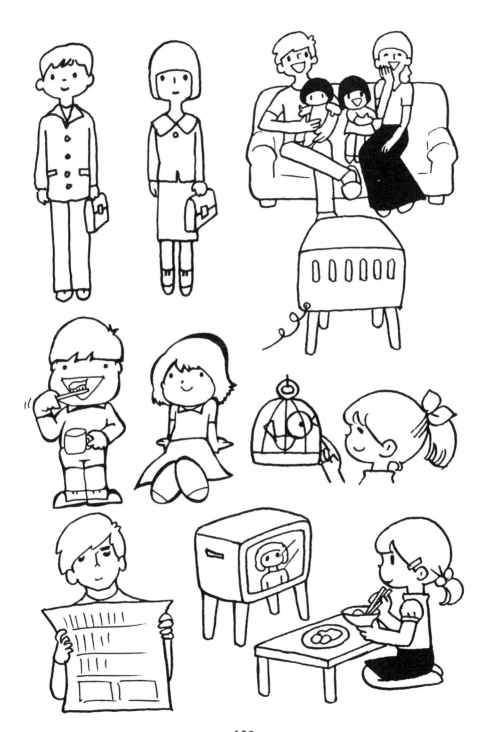

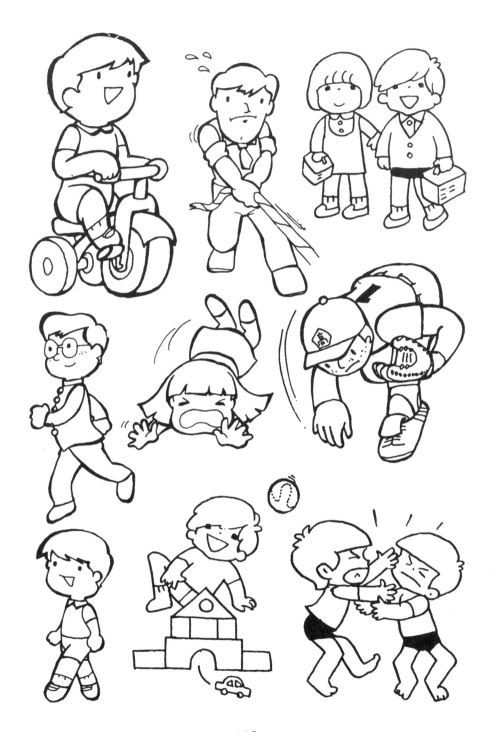

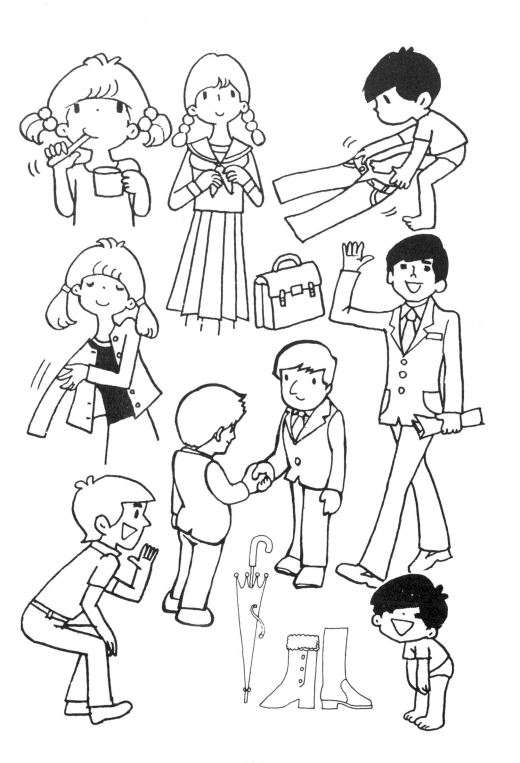

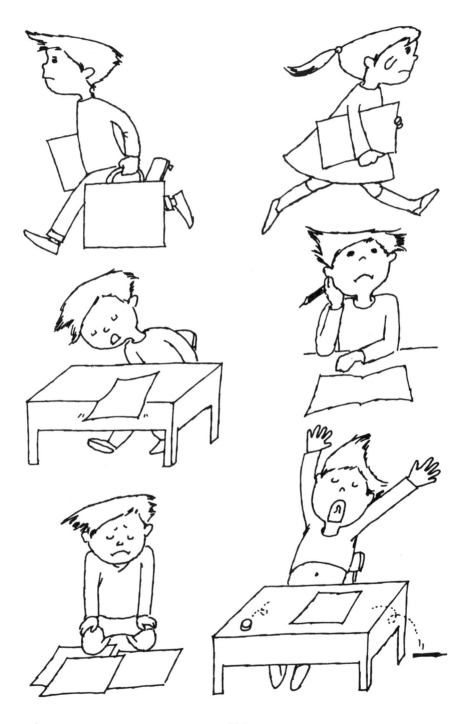

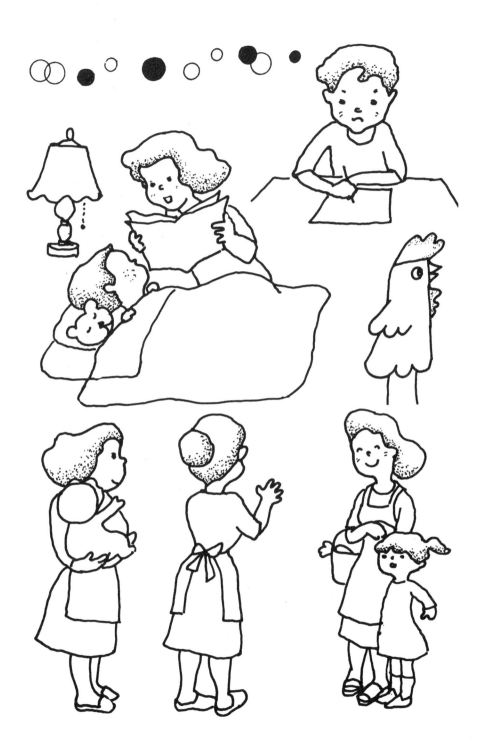

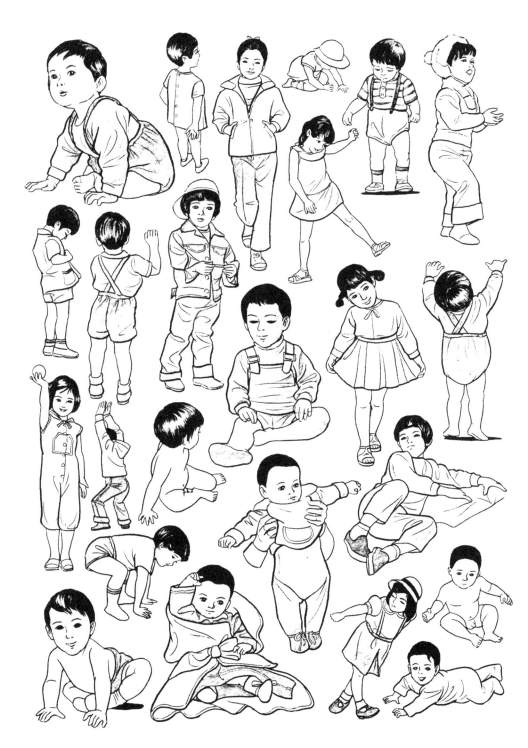

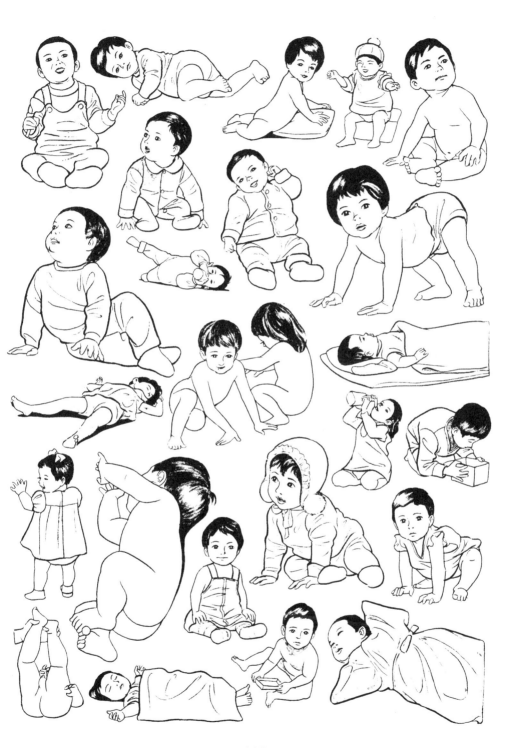

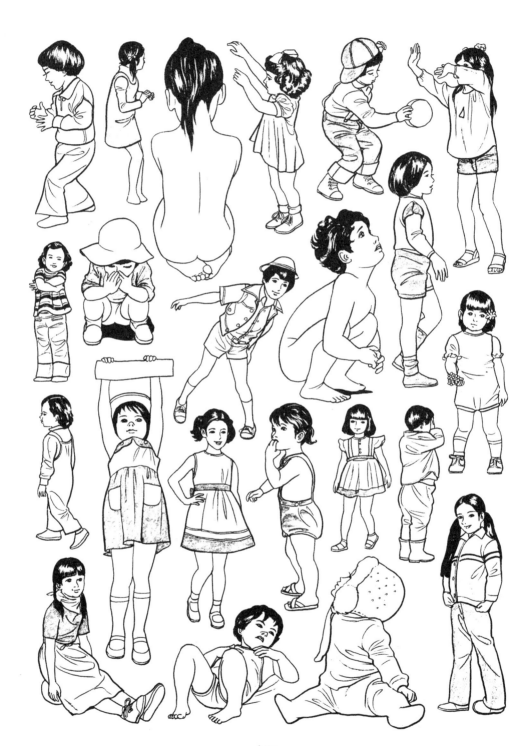

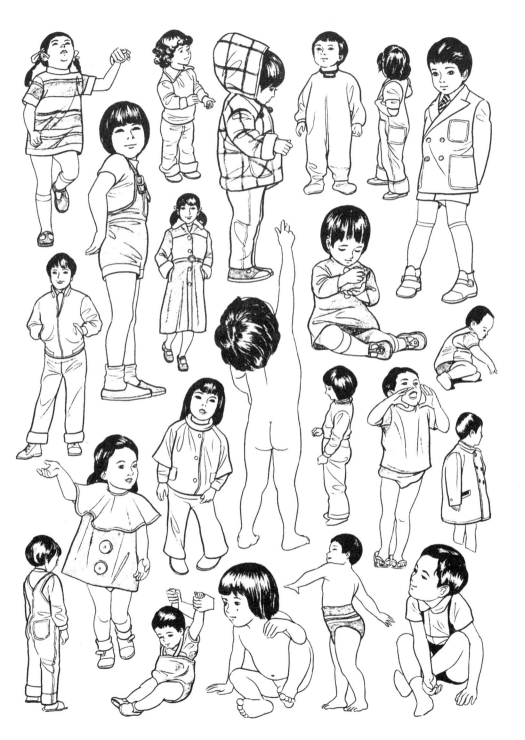

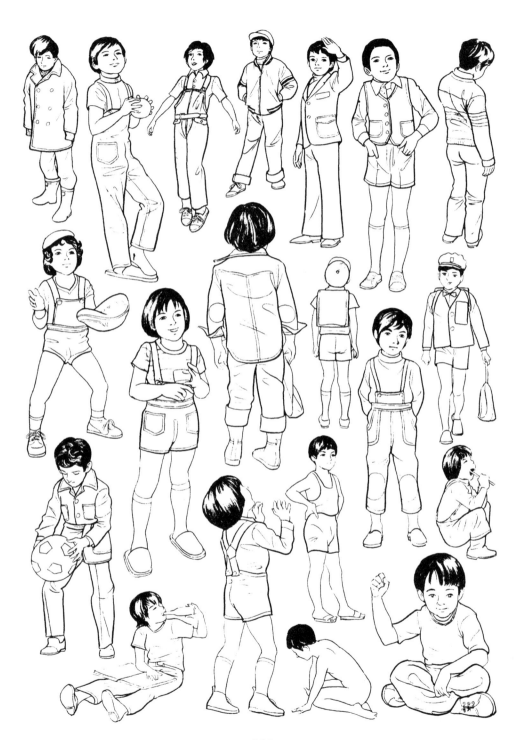

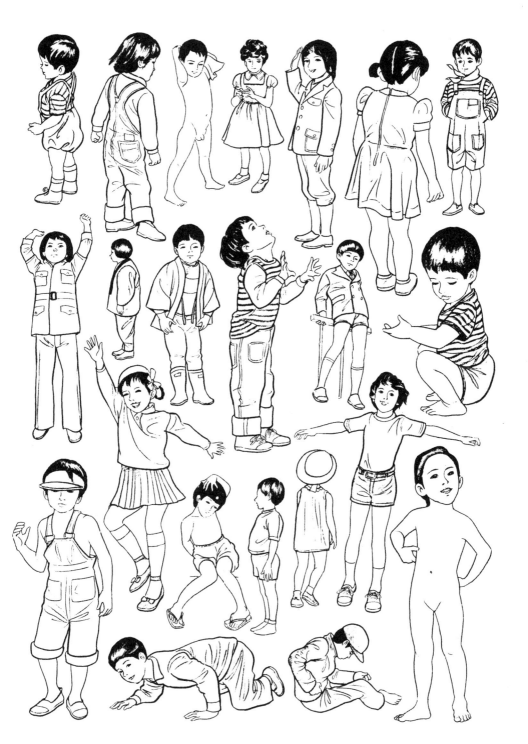

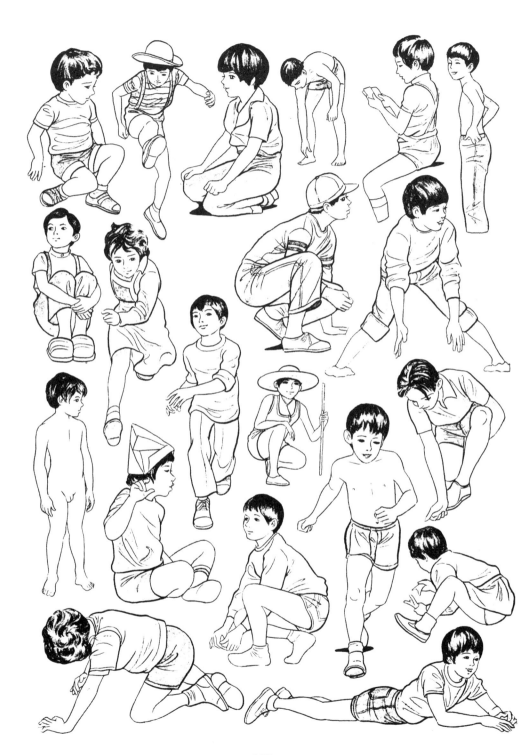

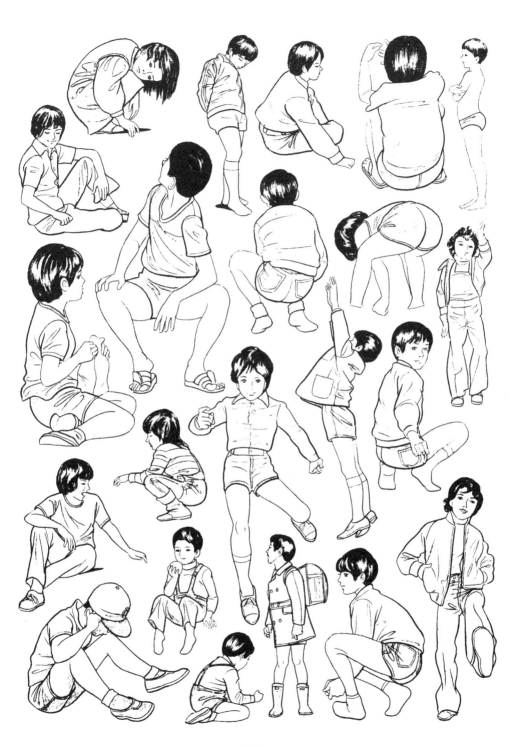

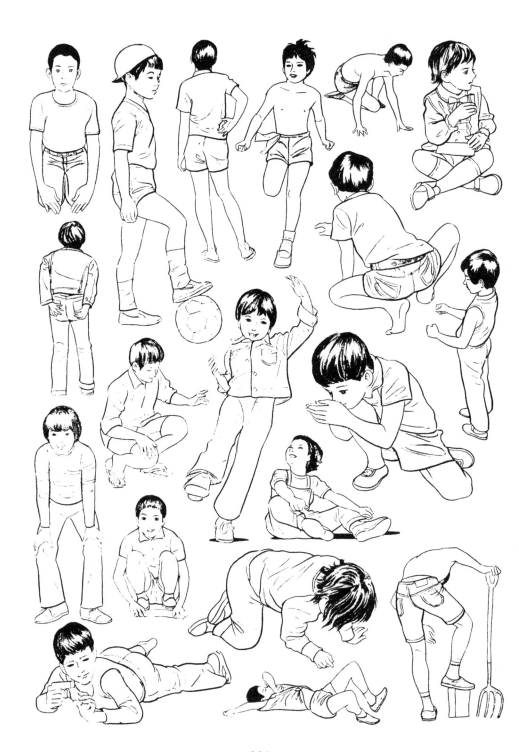

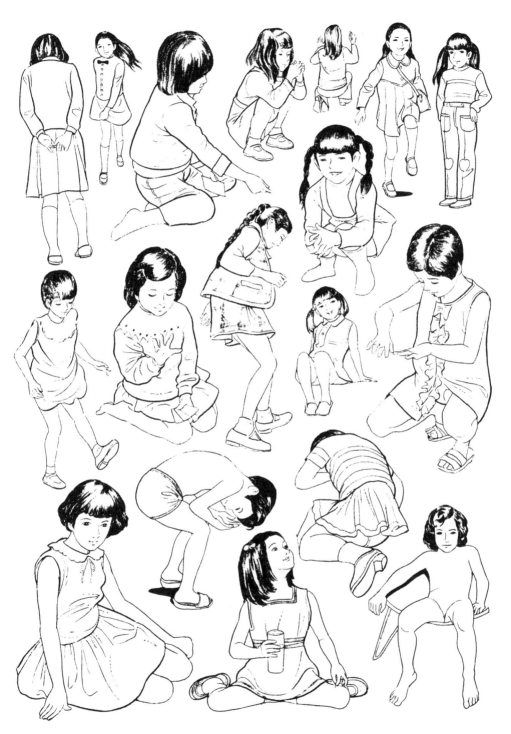

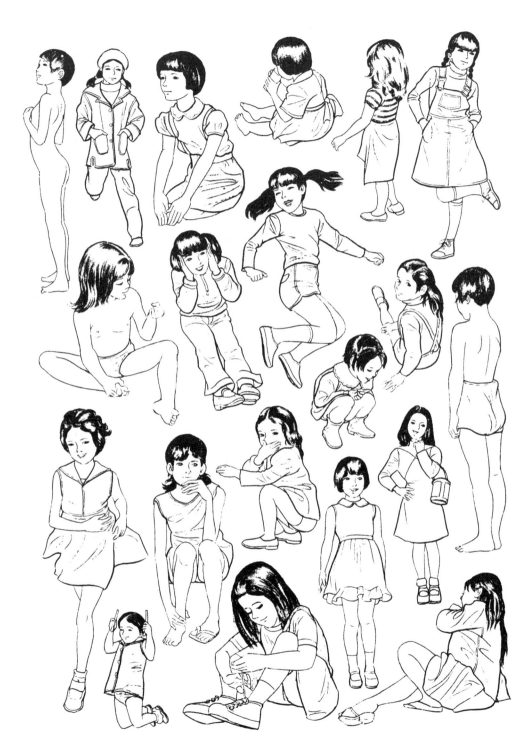

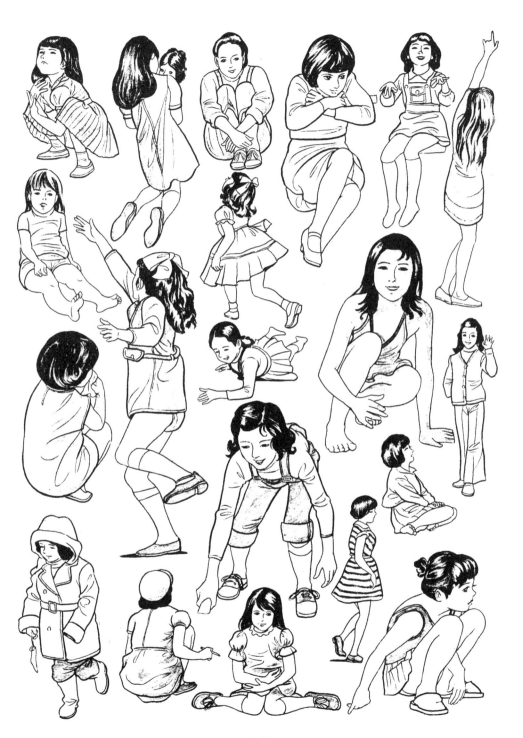

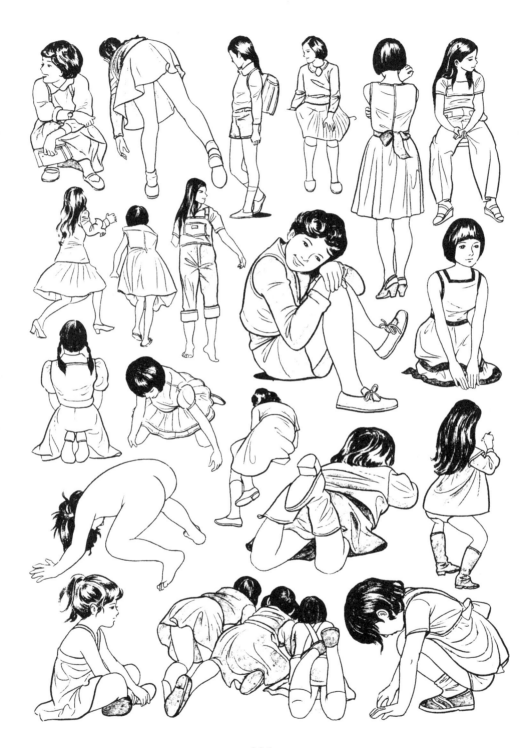

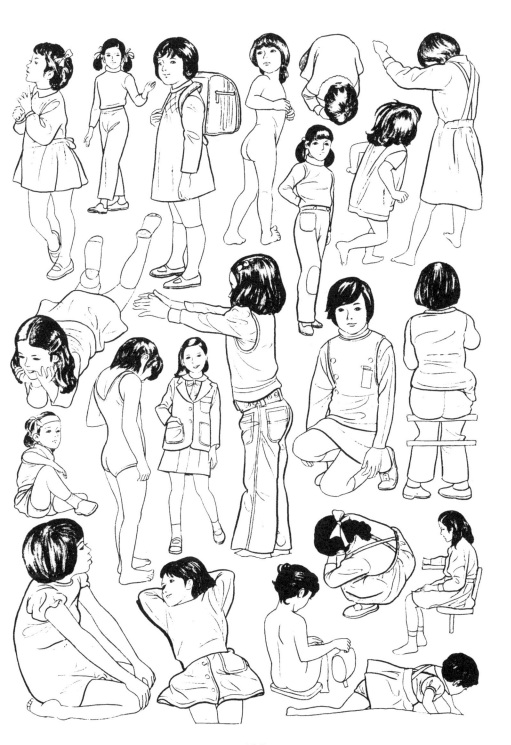

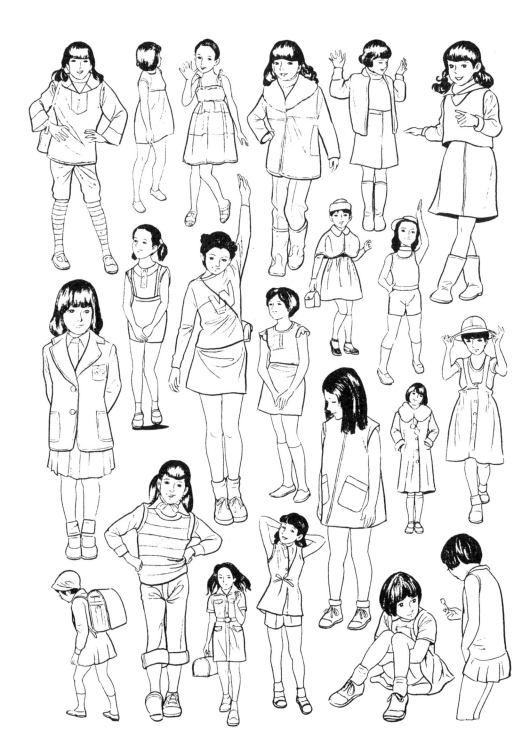

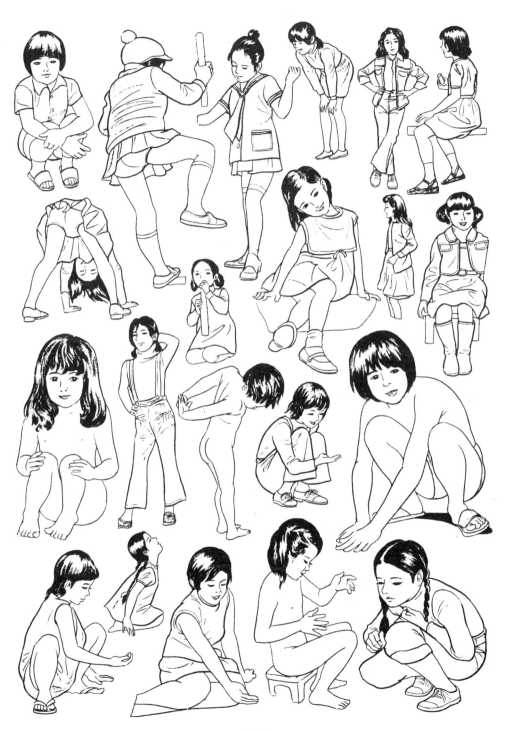

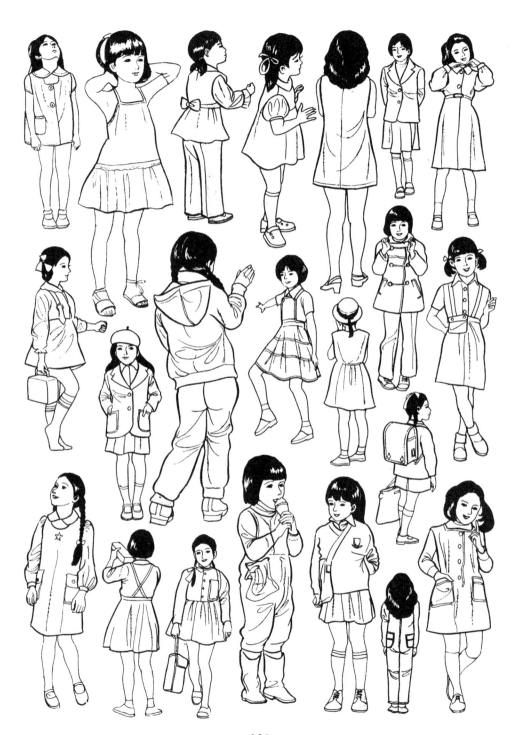

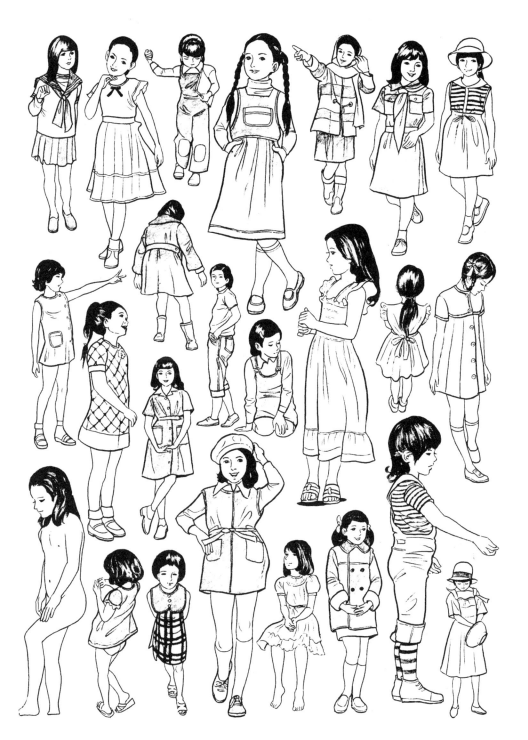

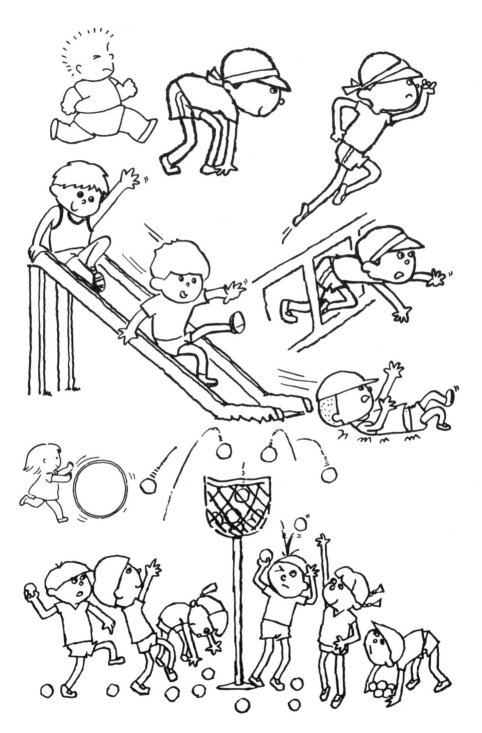

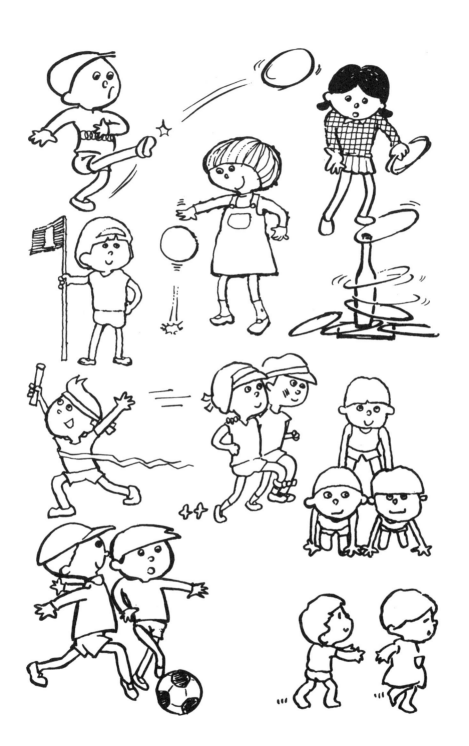

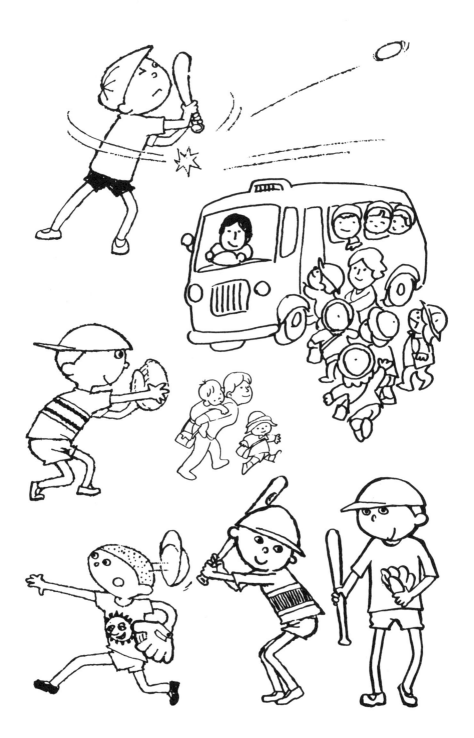

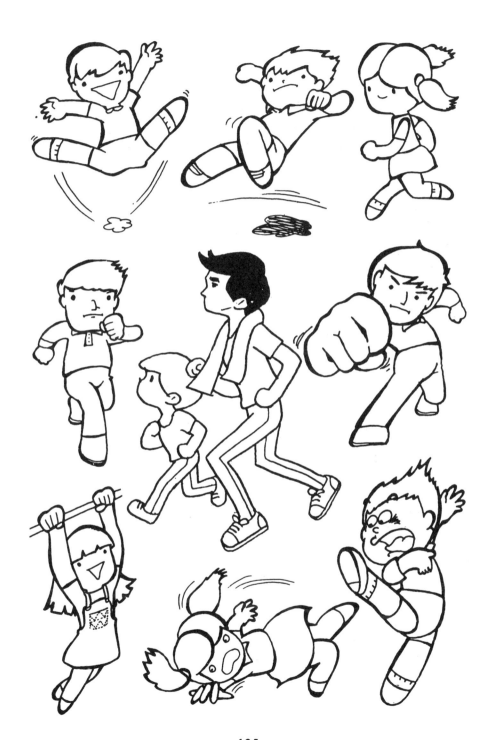

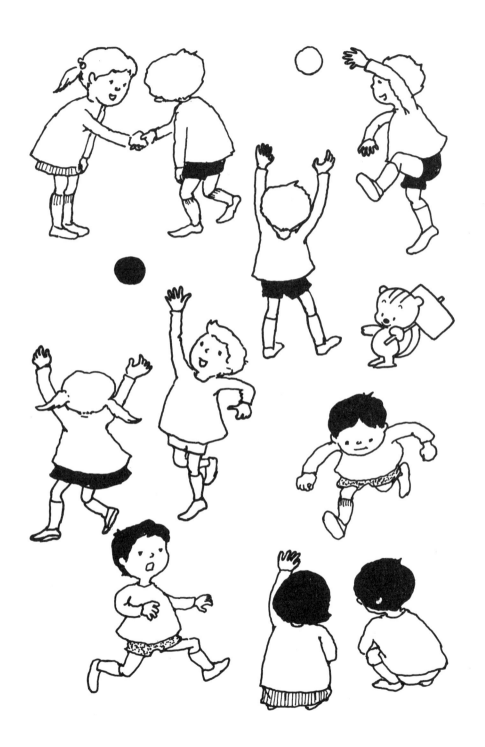

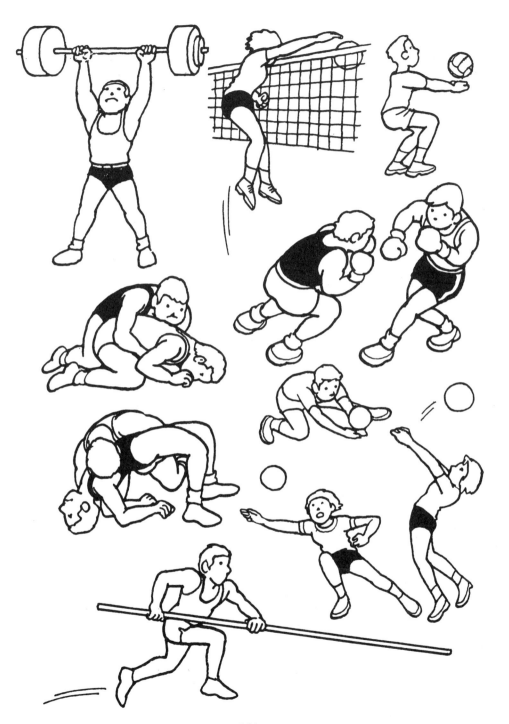

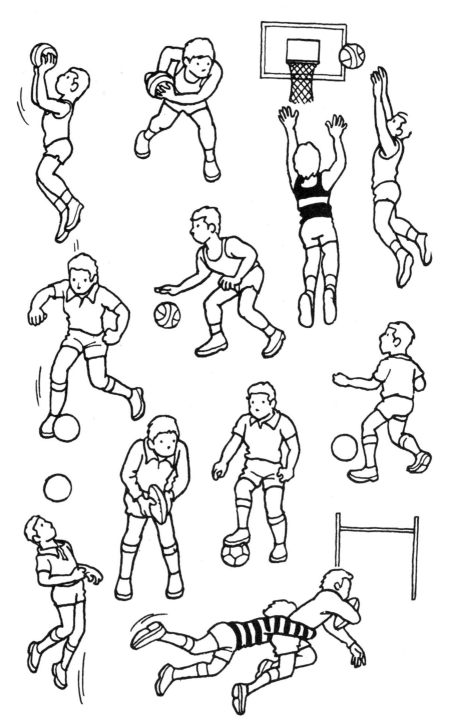

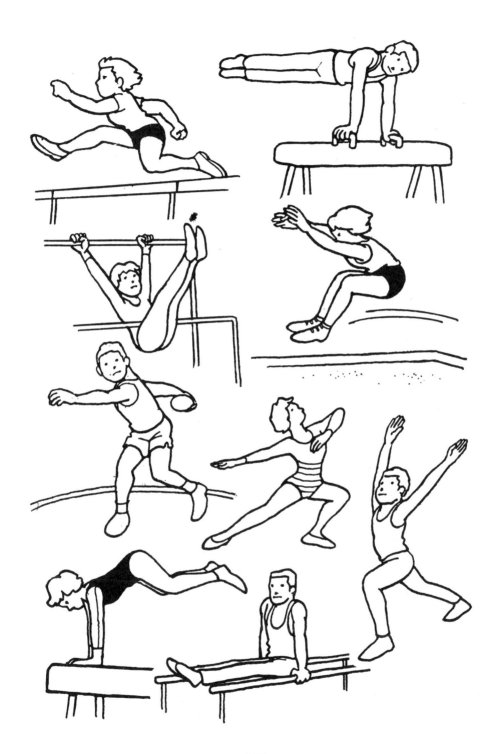

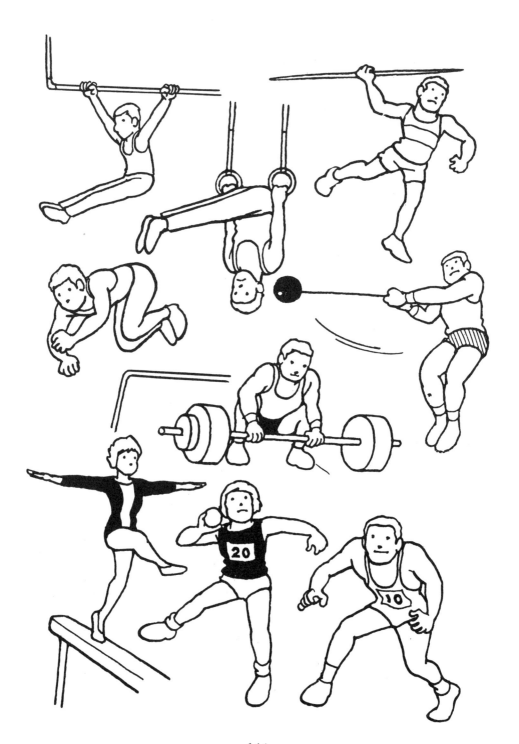

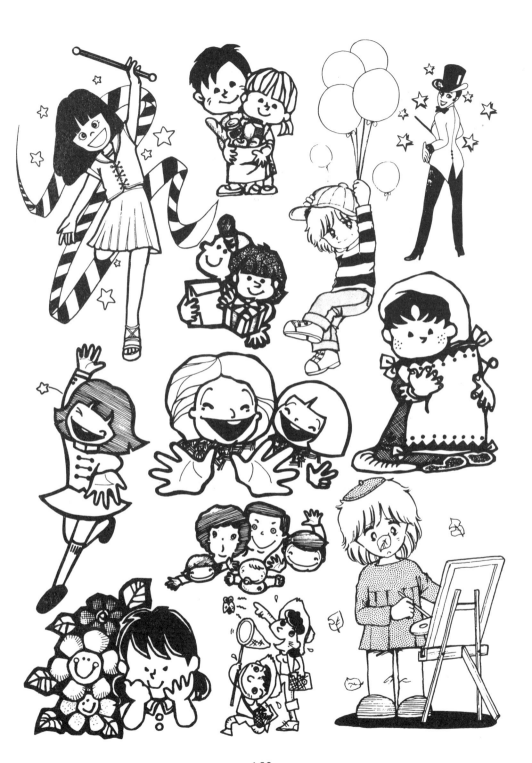

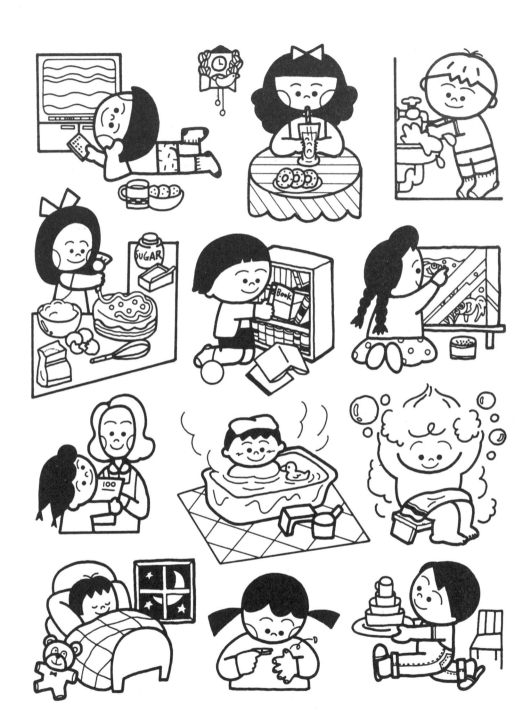

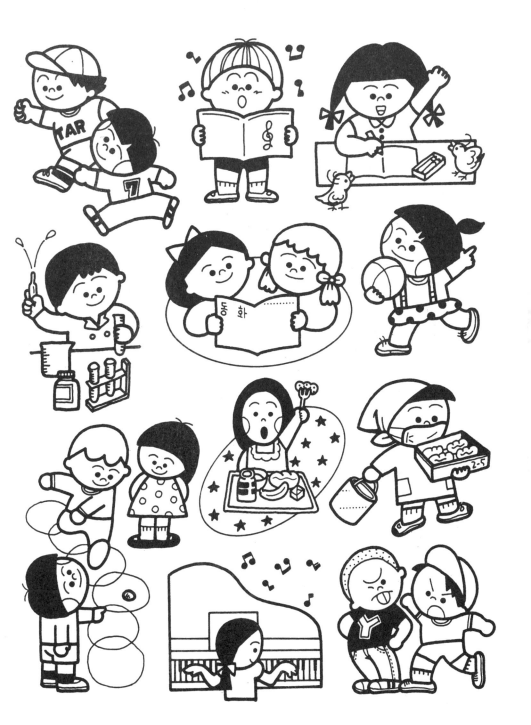

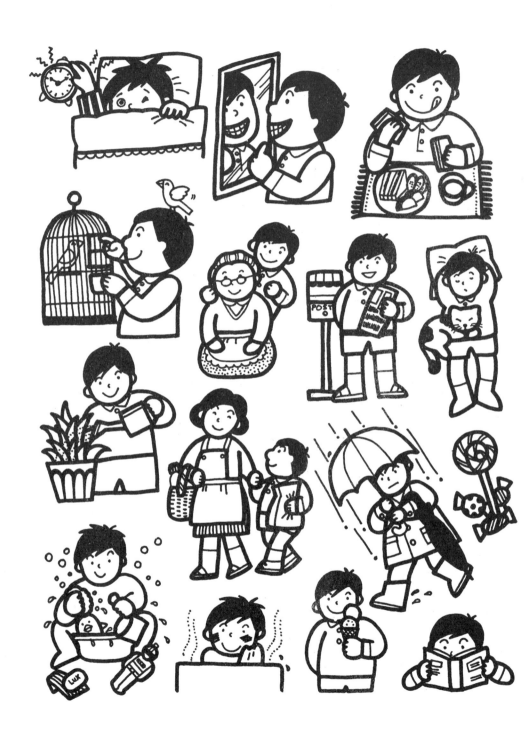

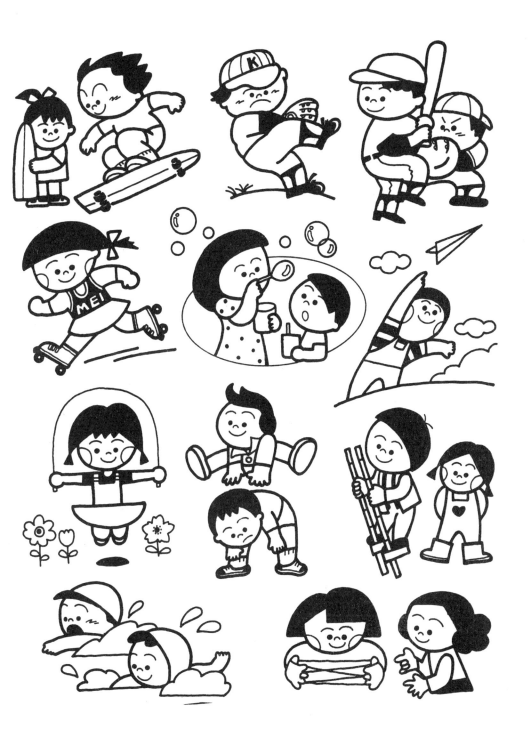

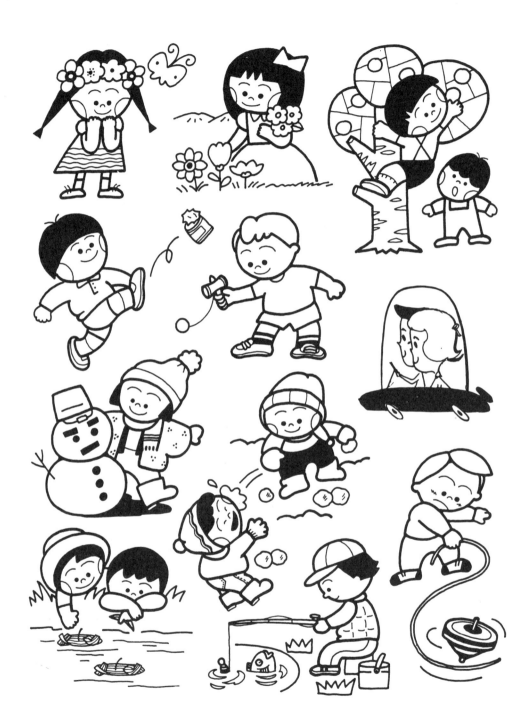

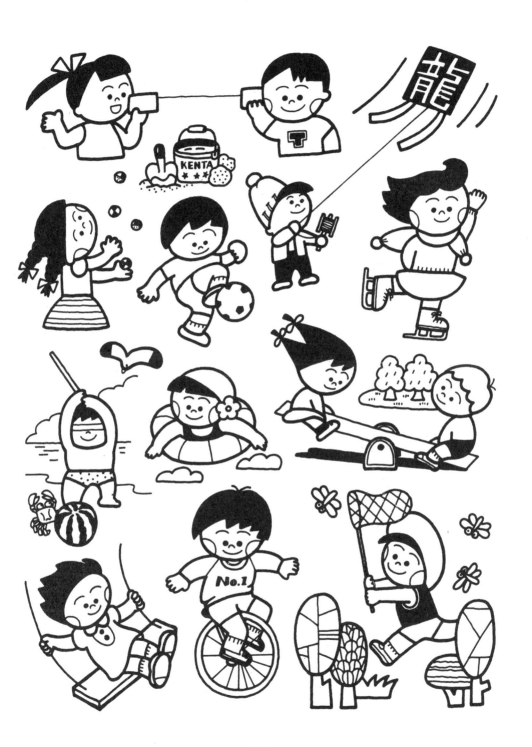

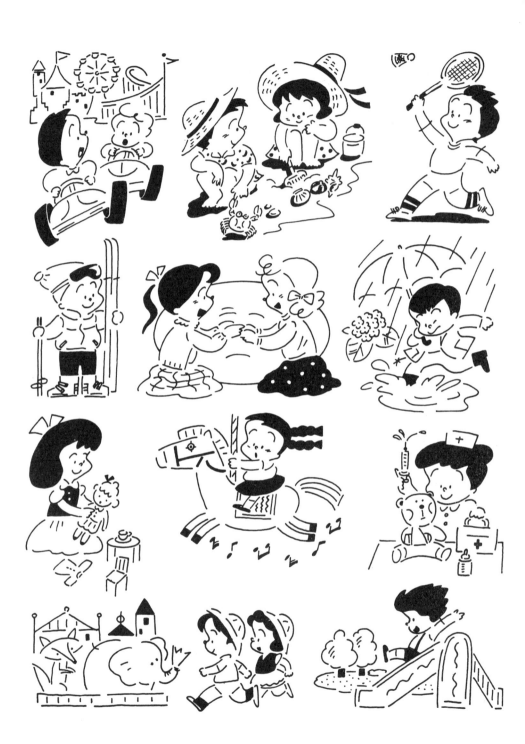

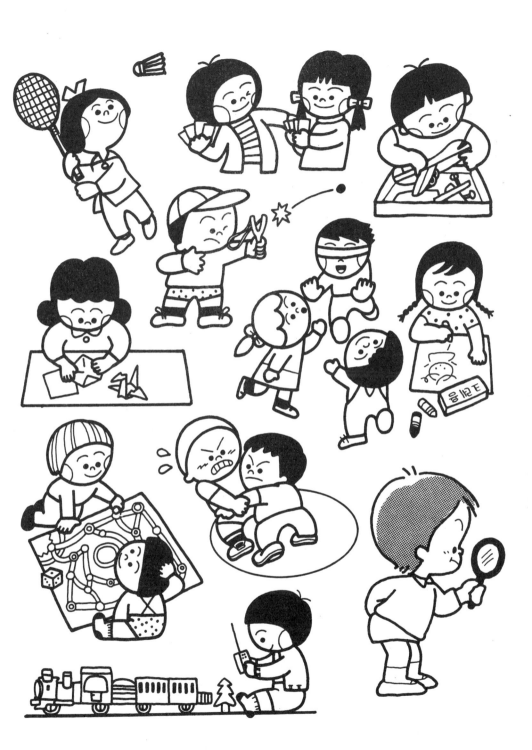

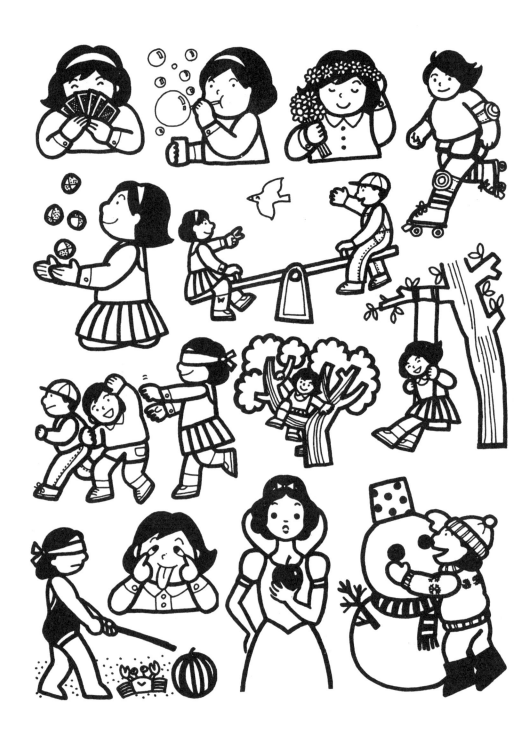

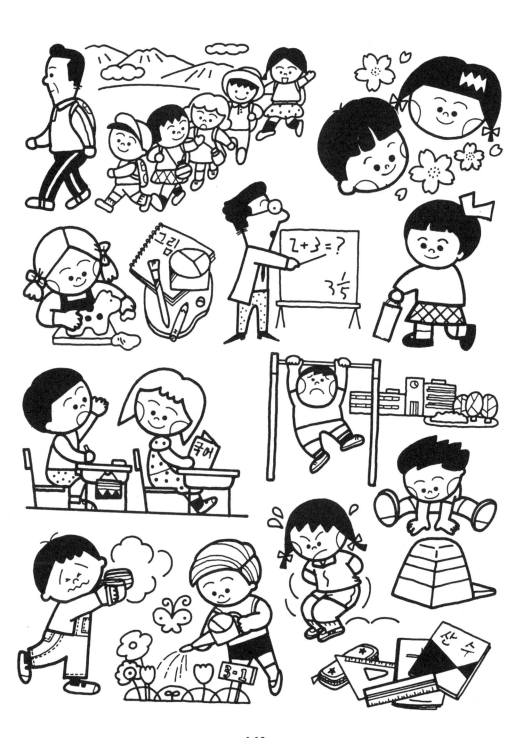

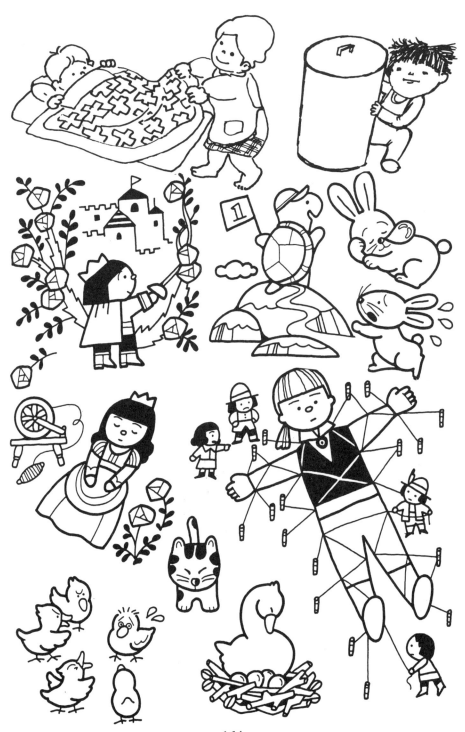

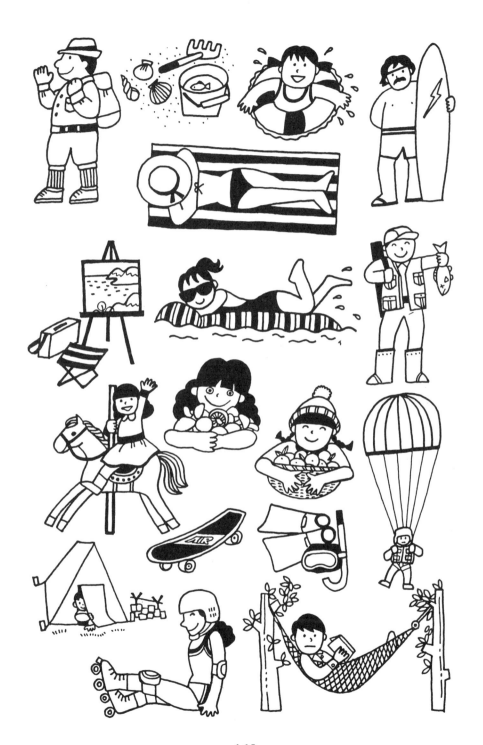

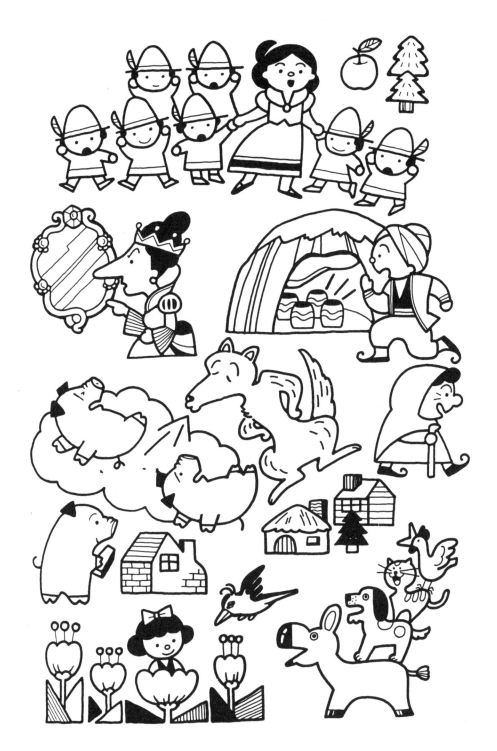

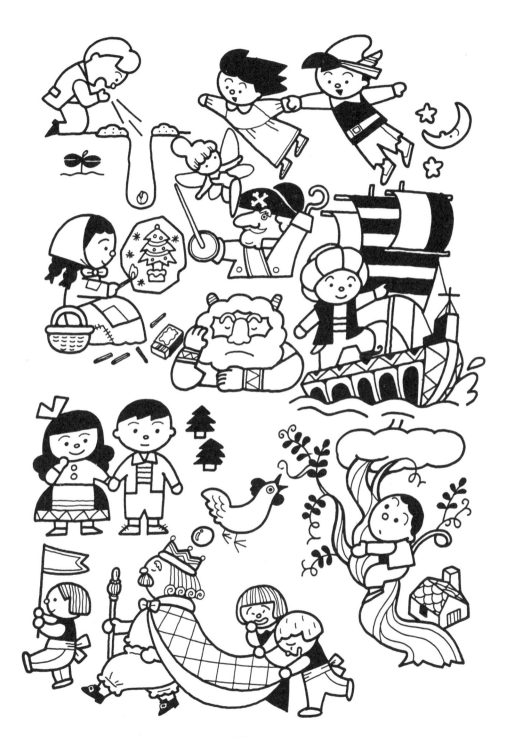

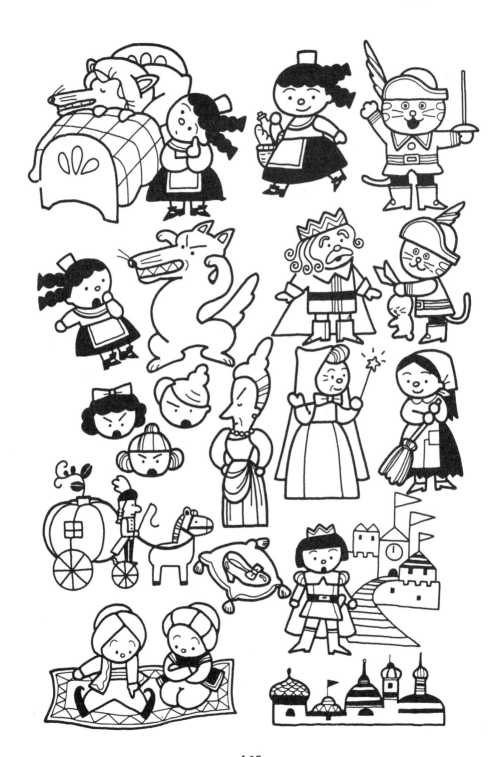

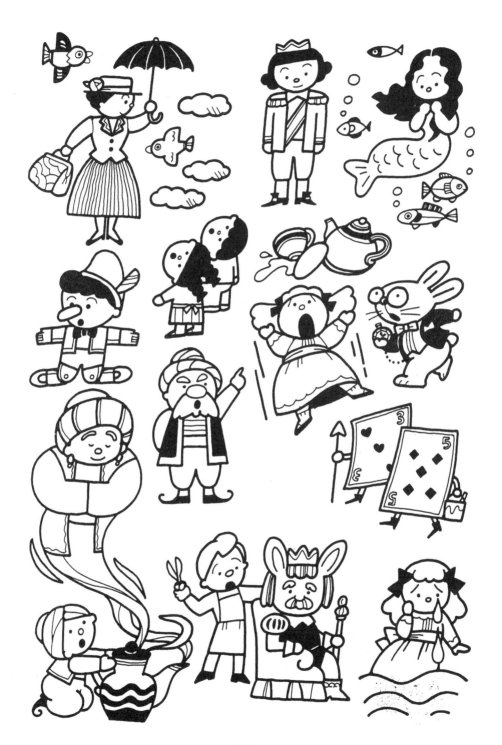

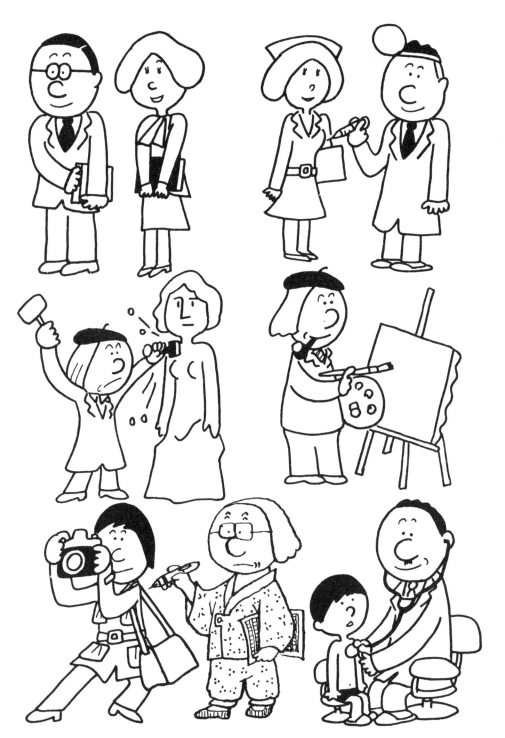

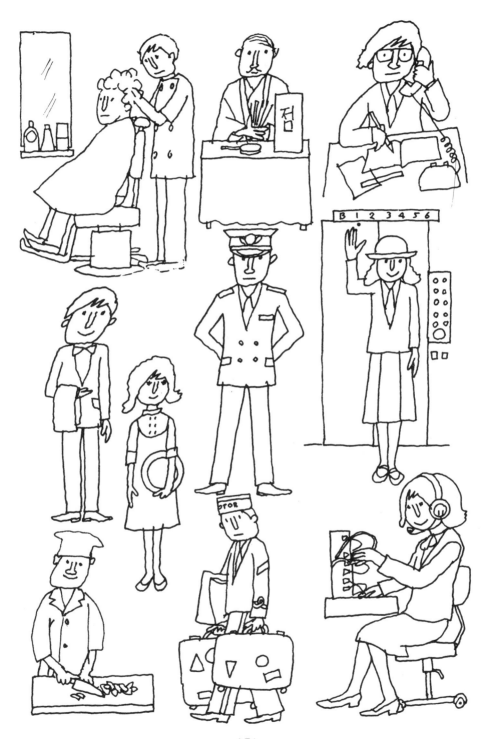

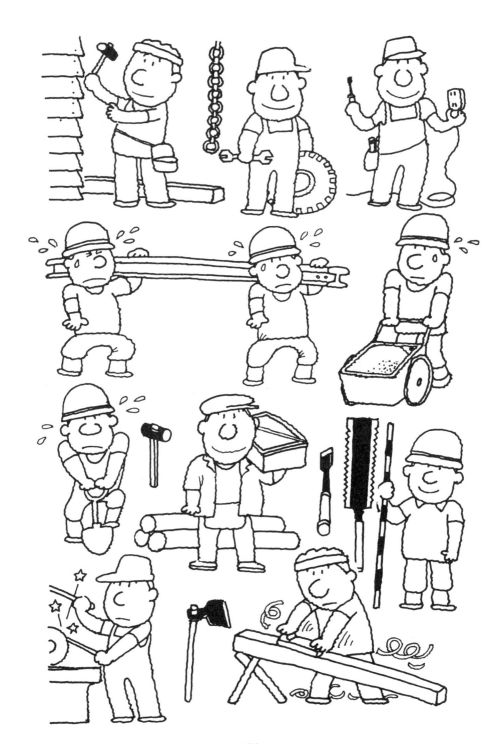

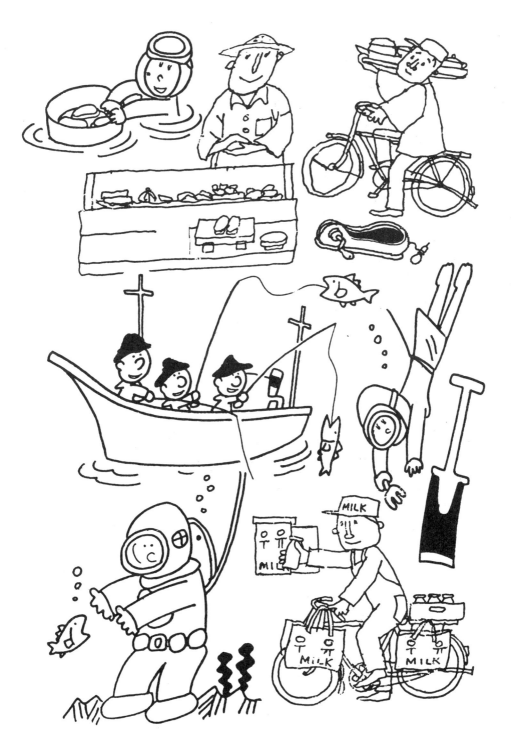

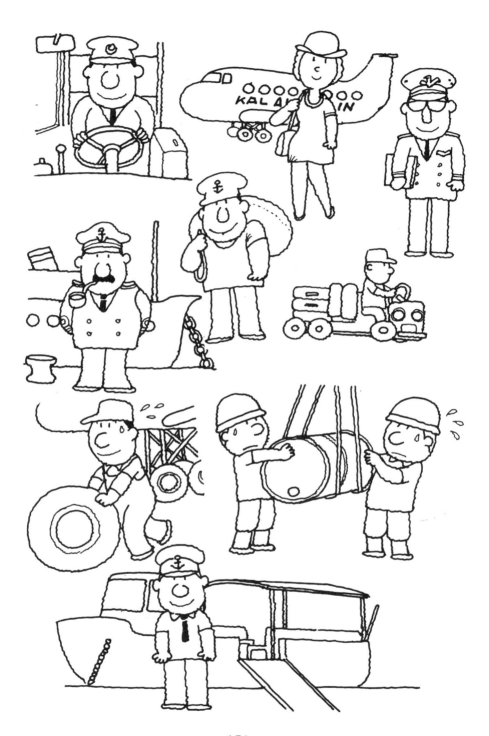

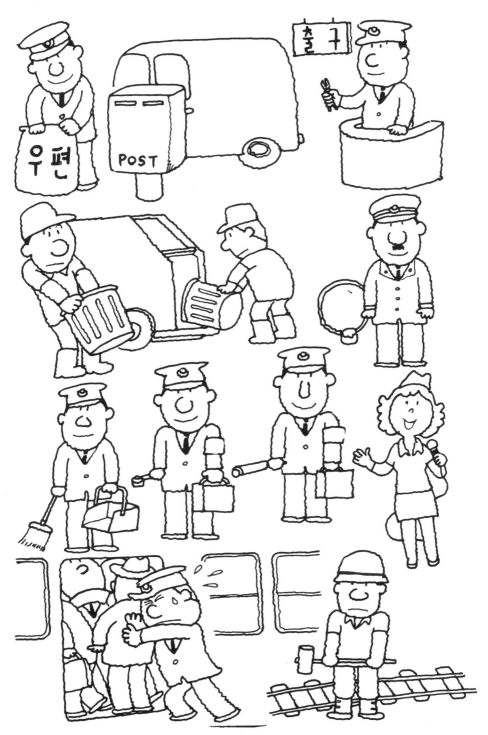

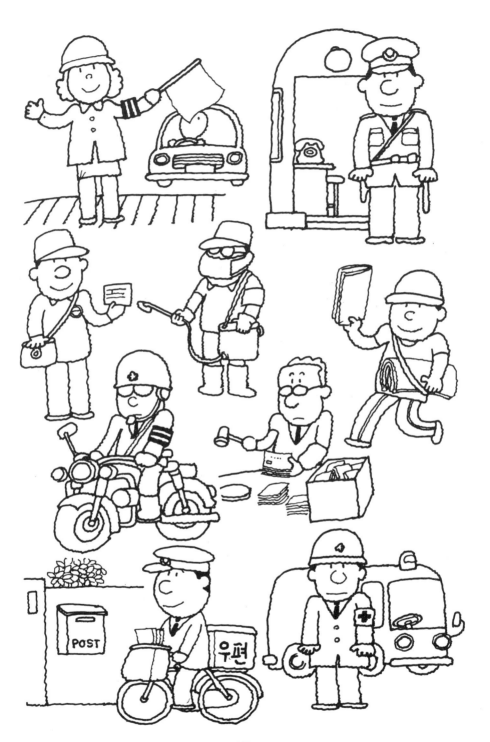

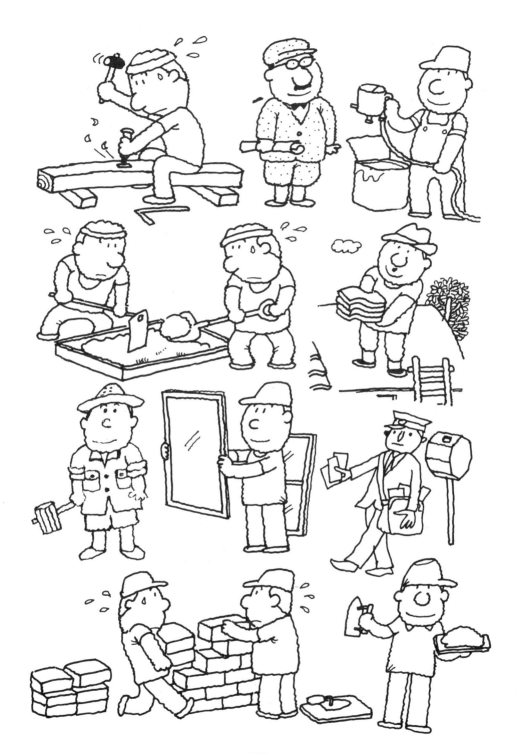

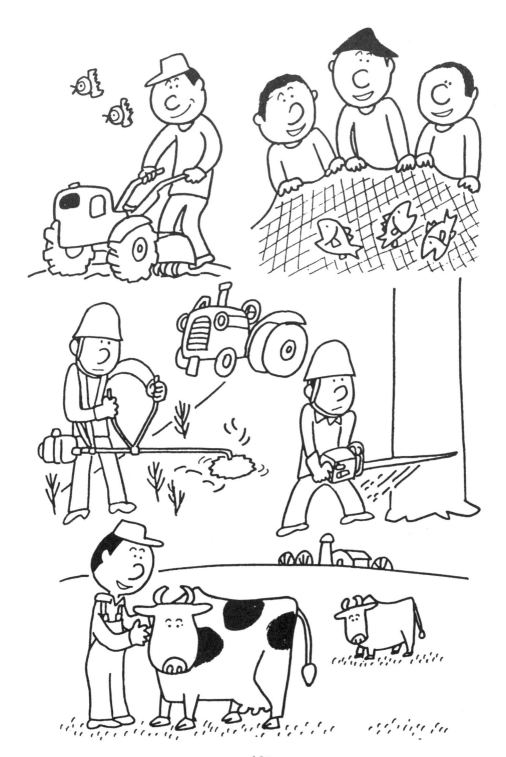

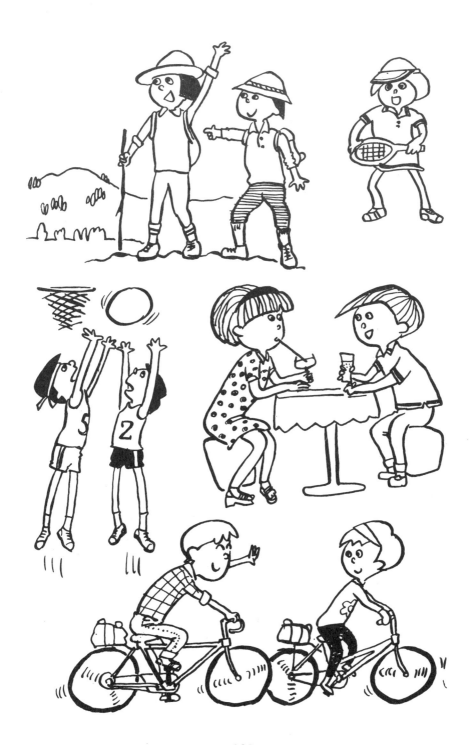

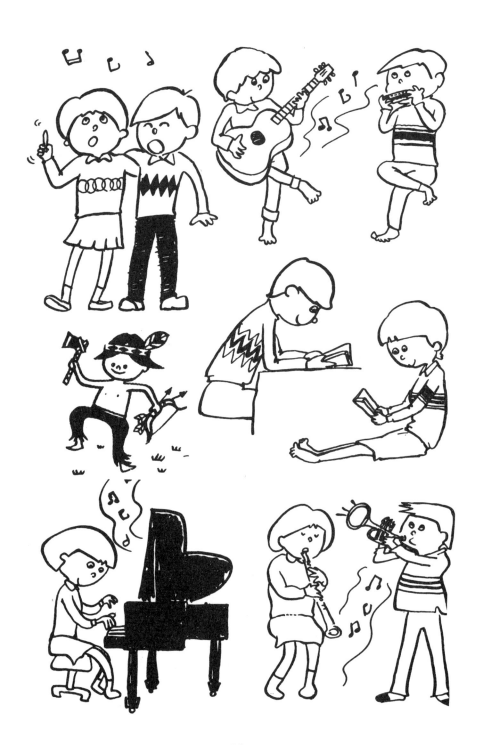

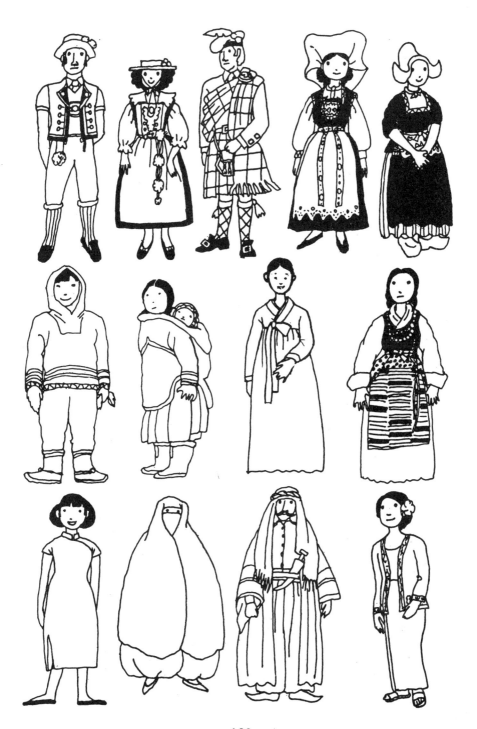

판권본사소유

어린이컷
CHILD CUT
ILLUSTRATION

2006년 10월 11일 2판 인쇄
2018년 11월 27일 7쇄 발행

저자_미술도서연구회
발행인_손진하
발행처_ 돌솝 오람
인쇄소_삼덕정판사

등록번호_8-20
등록일자_1976.4.15.

서울특별시 성북구 월곡로5길 34
#02797 TEL 941-5551~3
FAX 912-6007

값 : 11,000원

ISBN 978-89-7363-193-3
ISBN 978-89-7363-706-5 (set)